不良嗜好

收藏台灣藝術40年

蕭麗虹

國家圖書館出版品預行編目（CIP）資料

不良嗜好：收藏台灣藝術40年 / 蕭麗虹著. -- 初版. -- 臺北
　市：遠流, 2018.06
　　面；　公分
　ISBN 978-957-32-8316-4（平裝）

　1. 藝術品　2. 蒐藏

999.2　　　　　　　　　　　　　　　107009487

不良嗜好　收藏台灣藝術 40 年

作者｜蕭麗虹　特約主編｜姚孟吟　策劃｜圖竹圍工作室
責任編輯｜曾淑正　美術設計｜邱睿緻　企劃｜葉玫玉

發行人｜王榮文　出版發行｜遠流出版事業股份有限公司　地址｜台北市南昌路二段 81 號 6 樓
劃撥帳號｜ 0189456-1　電話：(02) 23926899　傳真：(02) 23926658

著作權顧問：蕭雄淋律師　2018 年 6 月 30 日　初版一刷
售價：新台幣 320 元（平裝）　缺頁或破損的書，請寄回更換　有著作權‧侵害必究 Printed in Taiwan

ISBN 978-957-32-8316-4（平裝）　YLib 遠流博識網 http://www.ylib.com　E-mail: ylib@ylib.com

本出版品獲「財團法人國家文化藝術基金會」補助　NCAF 國家文化藝術基金會 National Culture and Arts Foundation

感謝這寶島上
老、中、青三代的藝術創作者給我生活的樂趣
也貢獻給社會那麼多獨特的文化內涵

欣於所遇

財團法人文心藝術基金會執行長／翁淑英

　　無窮的精力、為台灣當代藝術竭力發聲，以及帶著濃濃香港口音、中英文交雜的國語腔調，是筆者對於竹圍工作室負責人蕭麗虹老師的第一印象。2016 年因緣際會參與了蕭老師四十年收藏作品彙整的工作，因此與她有了更進一步的接觸及瞭解，這才知道許多藝文圈內人口中有求必應的「媽祖婆」，其實有一段非常特殊且極具「可分享性」與台灣藝術的交融經歷。

　　國內許多位重量級的藝術家，如：董陽孜、莊普、吳瑪悧、袁廣鳴等人，他們早期個展的被典藏，都是蕭麗虹老師用她口中的「買菜錢」來收藏的。當時的蕭老師已經開始接觸藝術並且創作陶瓷作品，收藏對她來說一方面是自己喜歡現當代藝術、欣賞藝術家的創作理念，另一方面是用她自己的方式在鼓勵藝術家創作，就這樣一路跟隨著藝術家的創作脈絡收藏累積，累積到她的另一半開始半開玩笑的阻止她繼續購買，但同時間也被她影響，開始投入比較大筆的資金進行藝術品收藏。「其實我收藏的作品

都不大，因為只是用不影響家計的金額購買。」蕭老師回憶說。在當時只是出於一種鼓勵的心情，以最實際的方式來支持藝術家，但幾十年的累積下來，超過上百件且件件都跟她有互動故事的收藏品，成了記錄台灣現當代藝術發展的另一道軌跡。

當年她遠渡重洋嫁到陌生的台灣來，幸有一個體貼且大度的婆婆帶領著她，鼓勵她學習花藝創作、參觀藝文展覽來藉以適應台灣寂寞沒有朋友陪伴的生活，也因此讓她打開了另一扇與藝文接觸的窗，看見了一個全新的天地。當年那些用「買菜錢」所收藏的藝術品，現在有許多作品的價值已經遠超當年，甚至有些可以用珍稀來形容。筆者於 2016 年初春得幸參與此批作品的登錄與整理工作，對於每件作品背後的故事，蕭老師都如數家珍，當時就覺得如果將這些口述記錄下來出版，一定是非常精彩且珍貴的史料與記憶。

「回頭想想我人生的經歷，藝術在不同的時間用不同的方式支持、陪伴著我。」從最早用藝術欣賞的方式來排遣遠嫁他鄉的寂寞，後來以藝術創作來滿足對生命價值與理念的實踐，到現在運營竹圍工作室來成就對台灣當代藝術發展的使命，而未來這個使命的延伸，希望透過本書的出版讓更多的人能參與及認同。其實蕭老師「不良嗜好」的故事很單純，僅是

一個遠嫁來台的異鄉人，在台灣落地生根，用她日積月累的有限能力，成就了推廣台灣當代藝術的大志業，而這個故事與經歷，蕭老師希望可以被複製，進而鼓勵更多的社會資源投入台灣當代藝術推展的領域。因此《不良嗜好：收藏台灣藝術 40 年》是蕭麗虹老師與藝術相遇的最佳寫照，也是每一個讀者關照台灣藝術的美麗範本。

不良嗜好，興奮地熬 —— 蕭麗虹的四十年藝術收藏

盈嘉文創創意總監／石瑞仁

　　有好久一陣子了，每回在某展覽或藝術活動場合遇到蕭麗虹，她總是會反覆地提醒我——她正在整理資料，準備要出版一本「個人藝術收藏專輯」，希望我這個老朋友，秉著多年來對她的認識和理解，為這本專輯寫個簡短的文章或推薦序。對於這份邀約，我當然感到很溫馨和榮幸，但是在沒有看過樣書或書本內容之前，到底可以寫些什麼，我心中其實是既好奇而有點納悶的。

　　回想，認識蕭麗虹老師至今將近三十年來，我們確實有過很多樣、很長期，不同階段和不同方式的互動或合作，我對蕭麗虹個人的成就理解和角色認定，大致包括以下幾個面向：

　　一、藝術創作者——1989年，她因獲得北美館現代雕塑展的首獎而備受矚目，接著是1991年，她又在北美館舉辦了以「兩個世界」為主題的大型個展，這段期間，我剛好在北美館任職展覽組長，個人雖然不是雕塑大展和館內個展的評選委員，但在其參賽作品的裝置和個展的佈展過程

中，雙方有很多的對話和互動，我對這位說著濃厚廣東腔中文的歐巴桑
（或英語比國語流利的文藝貴婦），一路從「閒閒美代子」的家庭主婦轉
為「專業藝術家」的角色變化，及其以陶藝造型元素作為議題詮釋和表現
媒材的意圖和風格特色，也因此有了特別深刻的印象。

　　二、藝術行政者　　1995 年，蕭麗虹把她家產中一座荒廢的雞寮改造
為「竹圍工作室」，除邀集陶藝專業同儕進駐，也就地開闢了當代藝術的
替代空間，提供新秀展覽機會，於此陸續舉辦了很多獨具特色的展覽。當
時的我，也以獨立藝評人身分，針對竹圍空間中諸多另類藝術型的展覽，
持續做了幾年的觀察和不定期的評論。

　　三、國際串連者──1997 年，我應北縣府之邀，與帝門藝術基金會合
作策劃的「河流──新亞洲藝術・台北對話」展，是從地方性的「台北縣
美展」脫胎出來一場超大型國際藝術對話展。當時我們把竹圍工作室和北
縣文化中心、帝門藝術基金會、伊通公園並列為四個主展場，之後，竹圍
工作室也在蕭麗虹的營運之下，陸續策劃了許多國際連線的駐地創作展，
逐步展現了成為民營國際藝術村的一種視野和營運方向。1998 年，她受
文建會委託，進行全球藝術村的研究計畫，著實發揮了她國際連線的本事
和長才。

不良
嗜好。

　　四、文化運動者——2002 ～ 2003 年這段期間，蕭麗虹除了營運竹圍
工作室之外，還被選為「中華民國藝術文化環境改造協會」理事長，而我
則是她的副理事長。當時協會雖然在華山爭取到兩個免租金的小辦公室，
但是並無其他任何公部門補助或會費可以運用，蕭麗虹理事長只好展現她
挪用「買菜錢」做公益的本領來雇請協會專員，我則因沒有現金可以奉獻，
只好自扮義工盡點棉力幫忙理事長執行會務，後來確定文建會將華山定義
為藝文特區後，我們也就功成身退了。

　　五、在地與社區文化的營造者——竹圍工作室除了發揮當代藝術展演
的替代空間和國際藝術村的功能之外，也進一步延伸出跨領域的連結，推
動在地社區人文的重整與再造。2009 年與吳瑪悧合作的《樹梅坑溪環境
藝術行動》，就是一個結合在地居民、商家、學校、文史工作、都市規劃
以及生態資源等專業工作者，所共同發展的文化行動。這個專案除了獲得
第十一屆台新藝術獎的首獎，也得到了社會各方的肯定。

　　日前拜讀《不良嗜好：收藏台灣藝術 40 年》的樣稿，我才恍然大悟，
原來蕭麗虹除了上面我所認知的幾個社會性的成就面向之外，竟然還長期
且低調地扮演了我渾然未察的「藝術收藏者」這個角色，而且照她的說法，
這個無法戒除的收藏嗜好，也正是啟動她一路從藝術的「買賣消費者」變

成藝術的「創造生產者」，進而成為藝術「組織營運者」，乃至於社會「文化運動者」等多重角色的一股原始力量。從 1976 年至今，她的收藏資歷已超過四十年，一百三十餘件收藏品，從第一代的現代水墨畫到剛出爐的當代媒體藝術等，從書法、設計、雕塑到錄像裝置等，多樣涵納的內容正如藏品中的董陽孜書法《海不辭水故能成其大》所提示的意涵。蕭麗虹從頭自我限定，只能用「買菜錢」的一部分買藝術品，所以看得上眼的，也不一定買得到；但她已買到的，肯定都是自己看得很對眼，並對它們的藝術價值或時代意義，有所體認、別有感悟的。要不然，她就不可能對這群既多又雜的作品，如此地細數家珍，並對它們的作者及相關的社會時代脈絡，能夠一個又一個的娓娓道來了。

蕭麗虹以身體力行證明了，一種熱衷藝術收藏的個人不良嗜好，其實可以引發很多正面的社會效益。文末，借用陳奕迅同名歌曲〈不良嗜好〉裡的一段歌詞，獻給蕭麗虹，以賀本書的出版：

明明陋習也好，然而就是我喜好，

興奮地熱！

不良

嗜好。

與藝術同行的蕭麗虹

輔仁大學博物館學研究所助理教授／蘇瑤華

　　最近這幾年才知道，認識一輩子的藝術家蕭麗虹、藝術村推動者蕭麗虹、環境永續發展倡議者蕭麗虹和……我個人極不熟悉的……收藏家蕭麗虹，都是同一個人！她在藝術領域角色的演化，如今細細思量，實在都和她的藝術收藏，息息相關。

　　七〇年代出於喜愛買進第一件藝術品，「感覺到作品蘊含的理想，我認同、我喜歡、我尊敬。」她從藝術家創作生涯早期的展覽就開始收藏他們的作品，對藝術家有獨特意義，認同、鼓勵之外，亦有為同好打氣的效用在。藝術收藏對她而言是尋找同行者，交流並共同成長的機緣。孩子長大之後人生空出了一些自我追求空間，家族財產因緣際會，讓蕭麗虹把竹圍的雞舍翻修成國內外藝術家們創作和生活的驛站，催生了世界馳名台灣第一代國際藝術村「竹圍工作室」。

　　在大家的既有觀念中，藝術收藏不是為了凸顯個人品味，就是意在累積資產，尤其二十一世紀的藝術市場不斷傳出令人炫目的銷售新高。

2004 年到 2012 年，當代藝術市場成長了 564%（Adam, 2014），平均獲利為 13.2%，狂超 500 大企業 12% 的平均水準，硬生生地讓藝術經典大師們，花了好幾世紀才累積到的成果相形失色，也刷新前一波印象派和現代主義大師的成長幅度與單價。但顯然蕭麗虹的經濟學學的不是市場派，而是經濟學家 Stein（1977）所證明：藝術觀賞的喜悅值，每年約有 1.6% 的「回報率」（觀賞價值），藝術收藏無形價值真實存在！藝術投資和其他投資標的相比屬另類投資，其獨特之處在於藝術所帶來的無形價值，讓投資者在金錢回報之外享有觀賞的樂趣。

你還在好奇的扳手指嗎，這些不良嗜好帶進來的藝術品到底增值了多少？蕭麗虹的藝術收藏，投資在她自己和家人的人生，啟發了她對藝術生態的營運與倡議，成就了藝術家的美夢，讓作品被收藏的藝術創作者得到經濟回饋。而或許更值得深思研究的是，藝術收藏，對藝術家創作生涯的肯認與支持，是怎樣溫柔的力量。

References

Adam, Georgina, *Big Bucks: The Explosion of the Art Market in the 21st Century*, Lund Humphries Publishers Ltd, London, 2014.

Stein, John Picard, "The Monetary Appreciation of Paintings," *Journal of Political Economy*, Vol. 85, No. 5 (Oct., 1977), pp. 1021-1036.

見證每一個青春和藝術的相遇

國立清華大學藝術與設計學系助理教授／張晴文

2000 年 7 月，還沒正式從台南藝術學院畢業的我，和同樣主修藝術評論的幾位同學一起參與了造形藝術研究所的畢業展策劃。當時，台灣藝術圈對於「策展人」的討論正興，我們幾個研究生對於策展極其有限的認知，多半是從觀察展覽以及相關的閱讀來的。能夠受到造形所諸位藝術家們的信任──或許應該說，一種彼此鼓勵和一起努力的意味大於一切──讓我們這幾個毫無實務經驗的策展人竟然真的完成了展覽的任務。我負責策劃周信宏、陳右昇的聯展，當時不知道哪裡來的自信寫了 email 到向來以實驗而自由氛圍聞名的竹圍工作室，提出策展的計畫，沒想到很快就得到工作室主人蕭麗虹老師的應允，讓人興奮極了。我人生的首次策展，就在兩位藝術家和蕭麗虹的無限支持下展開。現在回想起來，這次非常陽春的策展經驗，對於根本沒想到日後還會有第二次策展的我而言，確實重要而深刻。首先，我學到了專業的藝術行政之於策展工作的重要性（她甚至細心地提醒我和媒體應對須知），而我也因此有機會經常在竹圍工作室出

入，見識了藝術家的日常工作、藝術生態的鏈結，以及全然自由的開放氣息。

蕭麗虹對於每一個青春世代的支持，除了竹圍工作室長時間的理想堅持之外，從她的收藏也能看到另一面具體的實踐。而這裡的「每一個」青春世代，意謂從她投入藝術圈的 1980 年代直到今天，以不間斷的收藏見證了所有青春和藝術的相遇。隨著時光流轉，更多的青年把前面的世代推至中堅輩與資深藝術家的行列，不同年代的青春和藝術展現了他們各自不同的樣子，這些都銘刻在藝術創作的晶體之中，還有數十年來因為欣賞、收藏而交織起的，圍繞著作品，屬於人的交往及情感網絡。《不良嗜好》因此可以視為蕭麗虹另類的藝術回憶錄，也是她藝術觀點的呈現。

這是一本推坑之書無誤。蕭麗虹為所有對當代藝術好奇的讀者、對藝術收藏感興趣的讀者，分享了這一「不良嗜好」所帶來的欣喜和滿足。無關投資報酬的收藏行動，只有對作品最簡單的喜愛，正是藝術無可較量的價值體現。

不良

嗜好。

推薦序

自序

A Bad Habit 一個不良嗜好的養成

感謝台灣文化界感染了我，養成了這個不良的嗜好！

2016 年的夏天，我辦了一個七十歲的生日宴會，用心選了七十個人來跟我同慶。人生七十才開始嘛！

回想我在台灣四十年中，有三十年的藝文連結。超過半數的來賓都是文化藝術界的好朋友，老、中、青都有！三大美術館館長、策展人、基金會執行長、藝文大老，當然還有在竹圍工作室打拼過的藝術家們！大家熱鬧了一夜之後，我真的很驚訝，這樣的聚首，證明我這四十年活得很有意義，藝術讓我的生活充滿樂趣！我於是開始著手整理這些年參與的文化脈絡，但面向太多了，還是從最早的藝術收藏開始談起吧！

我是從視覺藝術開始喜歡台灣的。

在二戰後的香港，接受傳統中英文化教育長大的我，是很複雜的：在廣東中山長大的爸爸，愛好傳統古物及瓷器，而受香港英式教育的媽媽，只喜歡歐美洋化的品味！我唸的是義大利修女學校，然後到美國唸經濟發

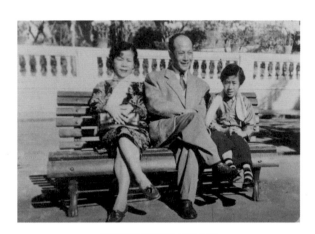

兒時和父母親同遊澳門

展、副修歐美藝術史，可是從來都不動手做！（因為從小學就被告知沒有天份：小學到高中，我的美術老師從來沒有一句讚美，家教的古文老師也說我的字不好，國畫一定沒有機會了……可是我還是對不平凡的藝術創作充滿熱愛。）

畢業後嫁到台灣受日本教育影響的大家庭，我自知對東方文化深度不夠，壓力很大。但是 1976 年在台灣美國人士的引介下，很快地就看到台灣一些藝術家跳脫傳統華夏風格的作品，非常新鮮！於是我開始用少少的私房錢去購買，現代水墨中那種特別的意境與西方抽象的表現看似雷同，

可又不一樣。八〇年代初有人介紹我認識一群台灣年輕藝術家，從國外留學歸來，跟我有共鳴的話題和生活方式。我在他們的帶領下，到當時新興的展演場地、另類空間去遊盪。我因此從文化藝術的界面，慢慢地開始理解台灣這塊土地上很多獨特的風情歷史。

　　這本書中收錄的台灣現代視覺藝術作品，都是我用私房錢收購回家，再每天慢慢的分析、學習、欣賞，它們是我心靈的糧食。我後來投入藝術創作，和藝術家一起介入藝文環境的發展，這些作品可說是源頭。今年我仔細地檢視這一百多件作品，過程中拉出回味無窮的記憶，難以用三五句傳達。只希望讀者透過我的文字和影像，能感受到其中一二，並藉由這些作品去摸索台灣過往的點滴，理解當年的熱血藝術工作者他們的思考、他們的掙扎、他們的不滿以及他們的嚮往。因為他們的創作正好對應到我當下的煩躁與不安，讓我從中找到共鳴及希望。

　　這一百來件的收藏品，每件都有獨特的內容、創作背景，以及我和藝術家的交誼，真是難以分類，但最重要是和我購買當下的心境有關。我因此嘗試用個人的角度來回顧台灣過去四十年的變化，並把這四十年用四個時間區段作為章節的分野：我 1976 年移居來台，當時台灣還在戒嚴時期，傳統的華夏文化已經受到歐美現代藝術的影響，展露中西交融的氣象，也

我七十歲的生日宴會，
前排左起：吳瑪悧、李玉玲、石瑞仁、杜昭賢、黃海鳴（快回頭啊！）

讓我這個洋媳婦找到自己的定位；1986 年後的十年，解嚴後社會氣氛大大的改變，加上大量從國外求學回台的藝術創作者，以各自的能量推展出台灣藝術環境的新框架，我也跟著他們一起成長與打拼。再來是 1996 年後，社會開放與經濟穩定，國內外資訊的交流更是頻繁，藝術家們關注的議題相對多元，媒材、空間、創作領域的藩籬逐漸消融，各類型展覽如雨後春筍一般活力四射，真是一個風起雲湧的年代；但是 2006 年後，又到了一個資訊快速消費的時代，藝術家面臨提升能見度的大考驗，新新人類只好發揮創意，各自找出凸顯自己特色的方式來表達其專業性，藝術的市

不良

嗜好。

場已經難以給予比較有理想性的藝術理念存活的空間。

　　台灣最獨特的地方在於文化的多元性，以及它混雜後產生的在地風格。藝術家們更是去反映、記錄、創造這些文化內涵的煉金術士！我非常希望透過這一本書去分享這些有理想的藝術家對這片土地的重要性，更希望讀者們也能用欣賞、收藏的方式來鼓勵新一輩的創作者堅守他們的崗位，創造出更多別具心思的作品與社會對話互動！

　　希望大家耐心看我的故事，從中理解這些作品、這些朋友，如何是我的能量活水。我常常對朋友說：我有一個不良嗜好！我不打麻將、我不逛街、我更不買包包、不買名牌。可是，碰上有創意內涵的藝術家、不買感動我的作品，我會覺得很難過，我的手會癢！

　　感性的人生多美好！哈哈！四十年前在新加坡做經濟發展分析的左腦，來到台灣被文化界啟動了右腦，養成了一個「不良嗜好」，我現在真的一點都不理智了?!

在竹圍工作室屋頂上和王德瑜作品《No. 31》合影的身聲劇場
（身聲劇場提供，Josephtina 攝）

1. 中西交融的身份認同
1976-1985

　　剛到台灣的這十年，是受西方教育成長的我最辛苦的時候。移居到這個還在戒嚴的華人社會，面對文化的差異，還得適應台灣大家庭的架構，完全失去方向，不知如何找尋自己的角色。幸虧開明的婆婆帶我去參加很多不同的文化活動，從中我看到不少的藝術家已經有西方現代藝術的視野，也在嘗試不同的創作表現。在適應種種現實生活的同時，一個收藏當代藝術的種子萌芽了……

　　我不是一個有藝術天份的人，從小老師就說我蘋果畫得不像蘋果、書法也寫得很糟，更別提畫國畫，直接讓我與「學藝術」絕緣！然而，我爸爸卻很喜歡在香港荷里活道上的古董店買些小東西，家裡常會出現新的陶藝品或是古董畫；我媽媽則是愛去澳門逛當鋪，買點首飾、珠寶，一方面幫助當時生活困頓的難民，一方面也去挑點玉器和小物件來把玩。也許在他們的薰陶下，間接地影響了我在大學時期副修藝術史這門課。當時我就讀的柏克萊大學有個很棒的制度，所有的學生可以用一美元從學校博物館的藝術銀行（Art Bank）租借出一件真正的藝術作品放在自己的宿舍裡，

十六歲生日與同學在父親的骨董八仙瓷板畫前合影

我記得當時我選了日本版畫家齋藤清（Kiyoshi Saito）的作品，整整看著他的版畫兩學期，打從心底喜歡那個線條與構圖。

畢業之後，我在新加坡發展銀行（Development Bank of Singapore）擔任投資分析員，常常跟著我的老闆拜訪各種畫廊和藝術家工作室，一方面為銀行進行藝術投資的潛力評估收集資料，另一方面也認識藝術家、了解藝術生態。也因為這樣的機緣，我認識了黃榮庭（Ng Eng Teng），以及曾來台教授陶藝多年，去年（2017）也在台北辦回顧展的劉偉仁（Peter Low Hwee Min）。

不良

嗜好。

婆婆是我來台灣後學習東方文化的典範

台灣的外國媳婦

　　尚未回來台灣之前，在開放的西方世界，我一直關注各種國際訊息：
美蘇兩大勢力的冷戰、南北越苦戰中美國大軍的潰敗、台灣退出聯合國
⋯⋯，也留意美國在數位技術的研究，其後應用到新加坡國家發展經濟的
分析。我的背景相當的西化，且以左腦的理性思考為主。但 1976 年跟同
樣留美的先生回台灣定居，在戒嚴的社會框架下，不但新聞報導不自由，
也有因為強權政治帶來的社會封閉、兩性不平等的現象。

　　在這種社會環境背景之下，引領我好好「嫁雞隨雞」，試著扮演賢妻
良母、進入台灣社會，同時也接觸藝術這個領域的，是我的婆婆。第一次
見到她就非常敬佩她大家風範的修養，以及受日本教育的文化氣質。她的
水墨工筆極好，家中書房就掛有她的花鳥，她也插花、收藏陶瓷、逛畫廊。
但在我到台不久後，她就中風行動不便，於是我跟在她的身旁，陪她到處
逛。她學池坊、小原流，但鼓勵我學草月流；她跟著陶藝老師捏陶做復健，
見我很感興趣，更鼓勵我去當代陶藝工作室開拓視野；她收藏當時主流畫
家的作品，卻鼓勵我逛新興畫室和藝廊。在婆婆大器風範的引領下，我收
藏了第一件作品。

開啟收藏之路

　　位於天母的藝術家畫廊（Taipei Art Guild）是那個年代很另類的畫廊，
由美國人珍・華登（Jeanne Watten）[1] 開設，專門推廣台灣前衛畫家的作品。

1　藝術家畫廊的創辦人珍・華登是台大醫院 「美國海軍第二研究所」總部第二任所長雷蒙・華登醫生
的夫人。她 1974 年返美後，畫廊由其他美國外派的夫人支持，是外國人接觸台灣當代藝術表現的重要
據點。

不良

嗜好。

我在陶藝教室「太太班」[2]同學的引介下，第一次來到藝術家畫廊。在那裡我看到吳學讓的《群鵝》，簡單優雅的線條、六隻鵝伸長脖子、搖擺走路的模樣栩栩如生，立刻吸引了我的眼睛。當時的售價 5,000 元，是我每個月買菜錢的一半！我猶豫了很久，婆婆卻說：「喜歡，就買啊！」就這樣，我踏進了藝術收藏的領域。

我其實在剛到台灣時，特意到故宮選修了三個月的課程，好彌補我在美國學的西洋美術史的不足。當時在講師蘇瑞屏的帶領下，我看到英國博物館、美國波士頓博物館、舊金山博物館等收藏的大量東方精品，其中有些藏品的重要性跟故宮不相上下。但是當她最後一堂介紹六〇、七〇年代台灣藝術家，像是朱為白、劉國松、席德進、吳學讓等人的幻燈片給大家看的時候，馬上引起我的共鳴，完全消除我惡補中國文化歷史的壓力！因為那和西方繪畫是可以相通、對話的！也因此，當我在藝術家畫廊看到吳學讓的《群鵝》時，就像是見到老友那樣的欣喜。他的水墨表現不是傳統

.......................................

2　我這個外國媳婦一到台灣，就被帶進台北國際婦女協會（Taipei International Women's Club）。那是國外派駐在台官員和台灣政經人士夫人們文化交流的重要管道。後來我婆婆中風，也是醫師背景的台北市長高玉樹夫人就介紹她到士林的陶藝教室捏陶幫助復健。我作為跟班也開始接觸陶藝創作，並在「同學」美國大使安克志夫人（Mrs. Unger）的帶領下，來到藝術家畫廊。

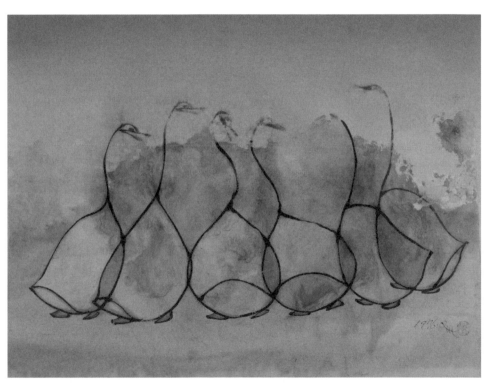

吳學讓《群鵝》，水墨，45×34.5cm

吳昊《玩鼓的小丑》，水墨，33×33cm

的工筆，但也不像西方繪畫那樣完全不留白。他的作品裡，沒有時間、也
沒有陰影，只有主題以及動感。而那樣樸拙的題材，也讓我聯想到印象派
畫家莫內所描繪的鄉下生活，既實驗也實在。

　　一回到台灣定居，我這個洋媳婦就被帶進台北國際婦女協會，那是國
外派駐在台官員和台灣政經人士夫人們文化交流的重要管道。因為國語和

閩南語對我都有相當的難度，跟這些外僑來往的最大好處，就是能以類似的背景和語言，在她們辦理的各種活動中，較和緩地接受文化衝擊。一年聖誕節前夕，某美僑人士在家辦了一個藝術沙龍，有應景的木刻年畫，也有一些外銷出口的樣品可供選購。當大主人還邀請很多台灣當代藝術家到場，並為他們布置了一個展場。我因此看到朱為白蘆葦草圍著一個老四合院的版畫，還有席德進畫淡水河的日落風景。在大人交談、小孩玩耍的氛圍之下，我買了吳昊一件喜氣洋洋的《玩鼓的小丑》回家，其動感的水墨正好可以布置小孩房間，也讓孩子們對藝術產生共鳴。

以藝術品妝點生活空間

這類型的展覽在逢年過節的時候都有機會舉辦。另外一次，我收藏到顧重光老師的版畫《開市大吉》，這也是一個學習台灣文化的開始。在台灣話跟國語，柿子有吉祥的意思，但我們廣東人沒有這個傳統，我們過年用的是一對高高的小桔子樹和很多盆的大麗花。在藝廊工作人員解讀文化及發音的差異之後，當然立刻買下這一件！一個做生意的家庭，放在重要的門廳中來迎接拜年的訪客了！

我不迷信什麼大藝術家，只在負擔得起的範圍內入手我覺得有意思、

不良

嗜好。

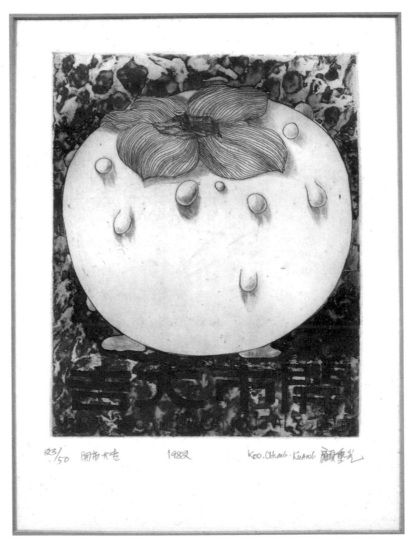

顧重光《開市大吉》，版畫 23/50，19×24cm

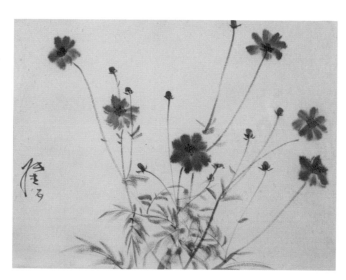

張杰《波斯菊》，
水墨，49×64cm

張杰《素心蘭》，
水墨，63.5×49cm

能夠妝點我們極簡現代日式風格的居家布置。因此,我積極地去接觸藝文活動、藝術沙龍,參觀朋友介紹新開的百貨公司藝廊或是企業大樓的文化空間,從中挑選一兩件喜歡的作品。

我記得荷花大師張杰的作品就是在華視的藝文空間看到的。當時他已經相當知名,更因為受到摩納哥王妃葛麗絲‧凱莉(Grace Patricia Kelly)青睞,購買他現代東方畫風的作品,名聞遐邇。我因此陪婆婆慕名前往,最後收藏的竟是他非荷花的小品。記得剛和公婆相處時,有一次注意到客廳裡優雅的香味,問了婆婆才知道是台灣原生種的素心蘭。婆婆說,有別於鮮豔的嘉德麗雅蘭,小巧的素心蘭不是用看的,要留意才能得其香氣。這也代表了台灣女性不招搖、清香的溫雅特質。素心蘭有這一層含意,看到這樣的一張畫當然要買下來,可以擺放在書房。另一張波斯菊就剛好相反,其豔麗的歐洲色彩讓我看到中西文化交融的趣味,也一併買了下來。

後來因緣際會購得蕭勤的作品。蕭勤是從歐洲回來的當代藝術創作者,他的線條用法具東方傳統,但又有著非常現代的動態。這件作品我看到他的抽象意念,更喜歡他鮮豔的配色,如同北歐藝術家青翠鮮明的色系及線條,但又是如此東方的手感筆畫。畫面中也有相當多的閱讀可能,不知是一個大河、還是一個大山谷,想像的空間很大,有不同的視覺感受。

蕭勤《1996 年水彩作品》，水彩，50×67cm

不良

嗜好。

向大師學習

　　作為一個家庭主婦，剛開始收藏時，心裡有好多掛慮：
這個作品適合掛在哪面牆上？顏色會不會太突兀？先生會不
會喜歡？我又不懂藝術，會不會買錯了？價錢會不會太貴？
在出手之前，我總要先打聽一下，最好的方式就是去跟藝術
家聊天。

　　最早給我信心的是我先生的堂哥，在美國發展的專業攝
影師莊明景。他雖然擁有台大哲學系的學歷，最後卻跨足視
覺藝術攝影，從他的人文思維，透過鏡頭去詮釋世界各地大
自然的美。問他怎麼樣看風景，怎麼樣用技術？他跟我說，
大自然已經很美了，我們沒有必要去跟它爭，但是它的美是
可以用攝影的框架更加凸顯出來。所以他常常強調一句話：
「比真的要更漂亮、比真的要更真實，這是藝術的美，藝術

莊明景《浮草含秋》，攝影 1/60，13.5×10.5cm

不良

嗜好。

莊明景《黃山意境——羨君無紛喧　高枕碧霞裡》，攝影 1/60，90×120cm

的真善美。」從他第一次回國在美國文化中心展出，還有之後黃山系列的
大作品，都給我有別於郎靜山大師的詩意風景。

1981年他以美國東方藝術研究者的身分前往北京故宮拍攝國寶文物，
後來更取得軍方的協力，連續四年在黃山記錄它的四季景象，1984年首
次將成果在未解嚴的台灣展出。現在很難想像，當年在對岸的各項新聞、
甚至風景攝影都被封鎖的狀況下，他是如何突破萬難，成功辦理這檔展覽
的。透過他的攝影作品，國人第一次理解，以往只有在國畫中出現的高山
險谷及老松，現在竟然可以有一個真實的對比，也勾起許多老兵的鄉愁。
後來台北故宮也邀請他拍攝典藏文物，莊明景可算是出入兩岸故宮庫房的
第一人！

我們夫妻收藏多張他的作品，作為公司的布置十分合適。我最喜歡的
是一張十分寧靜的水面浮草，含秋詩意如油畫，和我木板牆壁的書房特別
匹配！而且每天提醒急性子的我，慢一點再開始。而現在年紀大了，我只
能多聽幾次他分享對作品的態度，早已錯過當年可以和他一同去黃山拍照
的學習機會了。

不良

嗜好。

　　記憶中，早在天母的藝術家畫廊，我就已經看到陳庭詩甘蔗版畫的抽
象美。陳庭詩是我自己最早認識的藝術家，他因為從小聽覺受損，無法用
一般語言交談，對我這個不懂藝術、中文也不太好的人來說，真是再恰當
不過了。1978 年我購入了他的作品《夢在冰河》，當時我也正在嘗試創作，
他這件作品給了我許多啟發。他利用台灣特有的甘蔗板來做版畫，因此在
畫面上可以看到甘蔗的纖維，讓平面繪畫有了三次元的想像。另外，冰冷
的線條和太陽在留白的畫面看似元素拼貼，卻有動態，構圖非常靈活。我
透過筆談的方式，和他討教了許多藝術創作上的想法。他用筆與我對話，
鼓勵我走創作這條路，還親自到福華飯店看我的個展。那是我的第一次發
表，大師到場沒有指正，只有溫馨的鼓勵，還邀請我到他台中家作客，讓
我備感殊榮，也讓我看到一位藝術家的真實生活和工作狀態。

　　我想可能因為我不善表達自己的想法，所以無形中和聽障藝術家比較
合拍，包括當年同在陶藝創作的女性藝術家林燕，常與她比手畫腳，用她
不清楚的發音、我非常不標準的國語聊天。還有稍晚認識的年輕畫家鄧堯
鴻，我也因緣際會收了他幾件作品。很佩服他們不因身體的不方便，仍努
力追求自我表現。

陳庭詩《夢在冰河》，甘蔗版畫 14/30，60×61cm

不良

嗜好。

不同創作風格的啟發

　　在那個自我摸索的年代，我聽說有一位木雕師傅到台北拜楊英風為師學雕塑，他是朱銘。幾次去看他的展覽，也有中意的作品，但家中已經擺滿我的陶藝習作了，因此遲遲沒有出手。不過沒有收藏也可以當朋友啊！我多次把國外的藝文人士，如新加坡雕塑家黃榮庭，帶到他外雙溪的家中拜訪，間接促成他後來到新加坡國家美術館展出。

　　朱銘也曾經到我們天母的陶藝工作室嘗試用陶土創作，在一起並肩工作下，我看到他用土的靈活性整合出人群、三姑六婆的姿態，還有小豬、大豬以及很多大鴨子，多麼自然、有生命力的組合！加上高溫釉藥的使用，更是變化無窮。他的創作風格及手法給我很大的鼓舞，把我所學的傳統陶藝框架全都打開了。我見證陶土不再謹守工藝設計的範疇，而是一種創作媒材。在一次的拜訪中，他感謝我協助他與外國藝文界人士的交流，也祝我新春快樂，順手拿了他的平面習作送給我，是一對在宣紙上悠遊的鴨子，彌補我心中沒有收藏到朱銘作品的遺憾！我在朱銘身上看到藝術探索的自信，無形中鼓勵我也無師自通地嘗試創作，在不斷的創新中尋找新的靈感。

朱銘《鴨子》，
水墨，35×25cm

　　謙虛的朱銘非常清楚自己的目標，就是要把他的藝術帶到國際藝文舞台，但也非常堅持與努力地去實踐他更崇高的理想——打造一座美術館。認識沒有多久，就聽到他真的買到一塊在金山的地，為他的作品找到一個家。他不但設立美術館、基金會去推動兒童美術教育，更回饋鄰近鄉民親近藝術的機會。很難得有一個藝術家自己親手打造一個藝術園區，去實踐長久藝術推廣的宏志，精神令人感佩！

不良

嗜好。

　　1981 年前後，好友的**姊姊董陽孜**在東和鋼鐵侯太太主持的「春之藝廊」發表個展，剛好我先生和我一樣，在國外生活很長一段時間，回來之後，他對漢字之美非常著迷，已經開始研究不同朝代的筆畫筆觸，算是彌補他所受西方教育的欠缺吧！難得夫妻倆有志一同欣賞藝術品。在董陽孜的個展，我第一次看到古人寓意深遠的文句，透過滿滿流暢的線條以及墨韻的深淺變化呈現出來。我們各自選了自己的最愛，我收的是《海不辭水故能成其大》，因為這句的含意正是我心中的想法。而看到墨在正方宣紙上的跳躍筆觸、精準地在白紙上佈局開展，有如一張抽象畫，既有文學內涵，又是可欣賞的現代藝術。打破中國文字方正規矩的定義，自由自在的畫筆一直延伸到宣紙的邊沿，就給它出血[3]吧！一點都沒有身為女性的約束，當然也沒有工筆畫的工整做作，看得我十分心動。

　　也因為先生對書法的喜愛，我們持續關注董老師的展覽，看到她在文字與線條上，一次又一次的突破，因此一直都是她的忠誠粉絲。這位從美國留學回來的女性藝術家，是如何抽取她的文化養分把中國文字做如此表

3　出血是印刷專有名詞，指印刷品預計會被裁切掉的邊緣部分。

難得的合影，左起：董陽孜、前春之藝廊經理李錦季、我

現？當年也忙碌擔任賢妻良母的她又是如何突破她的角色定位？到最後，
董老師變為我的好朋友，同時也是讓我借鏡的創作前輩。看她詮釋古書文
人的智慧，給了華人社會多少新穎鮮活的印象！在她身上也看到多重的框
架下，傳統可以創新、女性藝術家也能擁有半邊天，給我很大的勇氣！

不良
嗜好。

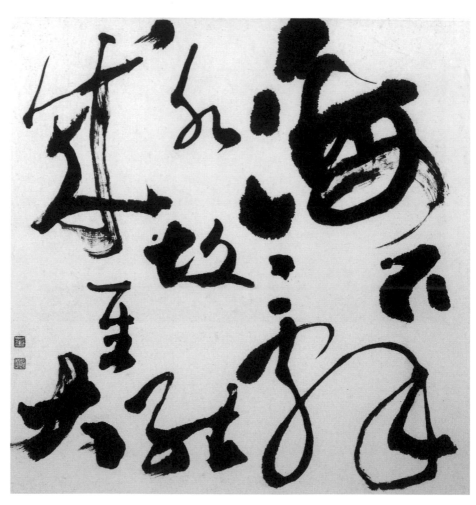

董陽孜《海不辭水故能成其大》，書法，68×68cm

　　董陽孜一直有個理想：推廣漢字美學教育、活用傳統文化意涵去尋找新的華人元素，把漢字水墨之美普及到現代社會的各個領域。眼見書法在基礎教育的日漸式微，她努力嘗試創新的路，不停地把她的創作提供其他領域做不同的碰撞，找出更多的可能性，如建築、舞蹈、時尚、平面設計等。我深深被雲門的《行草》中，董陽孜的水墨與舞蹈結合所感動，她更在建築師陳瑞憲的巧思下，把書法作品在美術館做三度空間的呈現，還在《讀衣》系列中，提供她的字和服裝設計做結合，讓港台二地設計師們各顯身手。我最驚豔的是她與王文志在嘉義演藝廳的大作品《竹墨》，把她的字從平面延伸為 3D 的竹，多麼美又多麼真實的五感體驗！

2. 西方思潮的落地生根
1986-1995

　　我這個洋媳婦，從接觸陶藝開始，找到創作的樂趣，透過同儕藝術家的友誼與作品，一步一腳印認識台灣這個獨特島嶼文化的厚度、多樣性和複雜性，並從中找到自信、確認自己追求的生活形態。我真的開始在台灣落地生根了！

　　八〇年代是一個社會轉型的開端，世界各地理想主義者多年的努力逐漸看到影響力：柏林圍牆倒塌、蘇聯政權解體，宣告冷戰的結束；達賴喇嘛獲得世界和平獎，讓西藏議題受到國際重視；曼德拉（Nelson Mandela）因反對種族隔離，在二十七年牢獄之災後，成為南非第一位民選總統。歐美菁英份子從六〇年代所發起的一連串反戰、反政府運動，好像得到回應，找到一點可能性了？

　　同一時期在台灣這小島上，隨著政治解嚴，重啟兩岸交流，黨禁、報禁開放，加上國會改革，台灣終於落實民主體制了。各種言論百花齊放，二二八歷史傷痕也被正視，更可喜可賀的，李遠哲獲得諾貝爾化學獎，成為首位得到該獎項的華人及台灣人。文化方面，文建會的成立，北美館、

各縣市文化中心陸續建成，顯示政府開始重視在地的文化內容與藝文推廣，誠品書店的開幕更塑造出台灣的文化形象。隨著社會的開放，這個時期有很多負笈海外的藝術創作者紛紛返台，受到西方思潮的影響，他們用各自的創作語彙與表達方式去和這個變動中的社會互動，也逐漸營造出一個雖然小眾，但是極有影響力的環境氛圍。我在這段期間看到很多激盪內心深處的好藝術品，

八〇年代我從「太太班」投入專業創作

而這群藝術家也因此成為我在創作這條路上的恩師及伙伴。

　　我與藝文人士的接觸是因為開始從事創作，而且馬上受到一群回國的藝術家提拔！

不良

嗜好。

邱煥堂《週記》，
陶瓷、釉色筆，32×32×2cm

一切從陶開始

　　從 1978 年到 1982 年，我開始把陶藝創作當作一個藝術的休閒項目（我是「太太班」，下午閒閒沒事做的那一類），認識不同捏塑的手法。陶土的多種變化讓我十分地感興趣，不只可創造實用的器皿，更可以在土質、溫度、釉藥之間去嘗試各種非實用的造型。

　　從事陶藝創作多年，我也從同儕陶藝家收藏到不少實用的作品。如陳國能粗重的陶盆、陳正勳的茶器、何瑤如修心養性的禪盆，以及張清淵特有雕塑造型的器皿。但我最早認識及收藏的陶藝作品，卻是師大英文系教

授邱煥堂的非實用創作。我在他 1982 年陶朋舍的個展中，收到一件大陶盤。他把盤子當作畫布，用美國進口的陶藝釉色粉筆作畫，不但非實用、也打破了過去陶藝家必須自行研發釉色、不成文的傳統工藝定位，這也鼓勵我後來在陶藝創作上更加沒有包袱地去嘗試。

我渴望找到伙伴一起探討，於是到李亮一[1]開設的天母陶藝工作室玩泥巴。當時多位同在工作室的伙伴都是從國外回台的創作者，有從西班牙回來的陳正勳、在美國專攻工業設計的范姜明道，以及留學日本京都的劉鎮洲等人。1980 年前，陶藝的風格仍然保守，講究傳統技術、造型以及釉色的運用，崇拜燒窯技巧的突破。但是這群伙伴在國外已經看到陶土是一個可以靈活應用的藝術媒介了，並利用它的特性把這個媒材的定位轉移到雕塑的價值。萬事起頭難，但 1992 年張清淵順利的邀請美國東岸的老師來台講習，兩年後，我們一群人受邀至美國陶藝教育年會展覽，代表台灣拿出可以和國際專家切磋的現代陶塑，並在東岸做前後為期二年的巡迴展，最後到紐約市亮麗登場。

................................

1　畢業於國立台灣藝術專科學校雕塑科的李亮一，於 1980 年在天母開設工作室，研發各項陶藝技術，並提供空間設備與其他藝術家們一起作陶、討論創作，是當時推廣當代陶藝的最重要據點。

不良

嗜好。

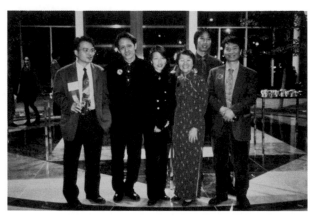

美國陶藝教育年會紐約羅徹斯特開幕酒會，
左起：廖瑞章、范姜明道、邵婷如、我、陳正勳、劉鎮洲

小型陶塑的收藏

　　這些伙伴現在的創作都是大型的雕塑了，我有幸在過程中收藏到他們小型的實用品。陳正勳最擅長將環境的現成物嵌入作品，將五行的理念應用在陶土上，形成一個小小的天地。而范姜明道早在美國洛杉磯時就領悟到，有活躍的藝文活動才能造就蓬勃的創作發展。「二號公寓」結束後，他推出「游移美術館」，在金錢掛帥的市場中找出空間資源給比較具實驗性的新人展出。很懷念 1994 年夏天他與阿波羅大廈的畫廊群合作，把一整個月的檔期排出來給中青輩藝術家做聯展！這其中，他自己的作品《博

物館 100 件》也以組件的方式展出。我沒有能力建構一個博物館，只有一個荒廢的雞寮（竹圍工作室）可以提供給大家使用 [2]，只能收藏他一個手工打造的金釉博物館。

後來我也收藏了劉鎮洲與我相同創作主題的立體雲塑《載》。劉鎮洲的雲系列，多半是組件，很寧靜的在空中飛翔。他大膽使用非傳統的手法，沒有泥塑而是用斷熱磚去雕出這個看似山腰下清晨雲霧的靜態美感，真是東方美的代表！

在通訊還未便利的八〇年代，留日的劉鎮洲和外國媳婦的我都努力的把現代陶藝的資訊分享給同好。後來前輩們逐漸理解現代化的優勢和必要性，放手讓我們催生了陶藝協會，與國際接軌。透過到歐、美、日等國際組織的參賽與展出，國際陶藝專業者開始認識到台灣傳統創新的創意與能量，政府也出面成立了鶯歌陶瓷博物館，把這項工藝提升到藝術的層面，並融入產業和就業市場。而劉鎮洲多年在台藝大工藝設計系任教，更扶植了許多的年輕新秀，2017 年的陶藝文化貢獻獎頒給他真是實至名歸。

2　1995 年游移美術館移師到竹圍工作室，推出共八個檔期的藝術裝置展。

不良

嗜好。

陳正勳《陶與木的系列》，
陶、木，34×33cm

范姜明道《博物館系列—No. 28》，
陶、金釉、黑色木框，34×28×6cm

劉鎮洲《載》，陶土、黑釉、斷熱磚，10×31×15cm

用陶土說故事

　　另外，也有用陶土去傳達故事性的年輕陶藝家白宗晉、邵婷如等人的作品。他們已經跨出單一媒材的工藝定位，我與他們一起工作後，也更大膽地去嘗試這種手法。

　　白宗晉未出國前，已經做過多件組合的陶塑。他從芝加哥藝術學院畢業時，我特地去看他，也買下他碩士畢業展的大獎作品《Luminia 10.》，很明顯地要凸顯當時美國男性的無理好強以及戰爭必須付出的代價。我想到我讀書時美國青年參與越戰的辛苦及無奈，同學們喜愛傳唱的反戰歌曲「花兒都到哪裡去了？」（Where have all the flowers gone?）。

　　而最令我驕傲的，就是為了要鼓勵邵婷如繼續創作，我收了一件她最早期陶人造型的作品，至今已在我工作室的窗口陪伴我二十多年了。無辜的小人質問蒼天，卻等不到答案……？邵婷如早期在寫作、插畫和陶藝都有亮眼的表現，但在深入發展時選擇了陶藝這個古老的傳統媒材作為表現手法，因為「瓷土細膩質地表徵人類的原始初心，原同於孩童般的潔淨無瑕」。邵婷如現在已經是國際陶藝年會 IAC 的會員，常常出任全球各地陶藝大獎的評審，更是台灣 2018 年國際陶藝雙年展的策展人呢！

白宗晉《Luminia 10.》，複合媒材，70×43×26cm

邵婷如《腦袋的精靈飛躍在雲間眺望，向四肢
與繩索道早安》，陶、繩子，37×31×12cm

邵婷如《仰頭的姿態，各自航行在冥想的海
域》，水彩，21×26×1.5cm

不良

嗜好。

踏上現代藝術的圈子

　　我這個從國外回來、非本土的貴婦人形象想要從事創意實驗的過程，可說吃了不少閉門羹，累積很多心酸的經歷。不過我一直沒有放棄去瞭解台灣的文化，而且還要深入才行。我去找很多現代畫廊，從福華飯店的沙龍、阿波羅大廈的畫廊群、春之藝廊、二號公寓，到 SOCA 現代藝術工作室（Studio of Contemporary Art）。SOCA 是由從日本留學回來的賴純純所主持，她開放又自信的形象非常吸引我。在本土畫風行的年代，她深知沒有當代藝術的收藏家是因為缺乏當代藝術的教育推廣，所以在 1986 年利用建國北路一段的老公寓成立了 SOCA。我在賴純純和莊普兩位導師的影響下，開始嘗試非陶藝的創作，也因此他們把我這個有實驗性格的「貴婦人」當作朋友，也認識了其他如陳張莉的同窗同輩，一起摸索創作。

　　我開始慢慢的走上現代藝術這個圈子了！和這些藝術家的互動中，聽到更多有別於家中泉州腔的台灣話，也開始知道台灣的歷史以及菁英們口中的本土意識。在一旁聽講，心中高興他們沒有把我當成外人看待。從加入 SOCA 開始，賴純純與莊普的教學方式都非常鼓勵同學們與他們一起混！我當初只想尋找非實用工藝的陶藝，因為看到國外興起的「陶藝作為

建國北路一段的 SOCA，很有賴純純的風格（賴純純工作室提供）

莊普《六月裡的後花園》，複合媒材裝置（由北美館典藏）

媒材」（clay as medium），對照當年盧明德提出「媒體是一切，一切是媒體」
（media is everything, everything is media），對我十分有啟發，我期待與他們
這一群學習用其他素材探研如何做出非工藝、也非繪畫（因為小時候飽受
老師批評，我還對 2D 創作相當抗拒）的作品。

當代藝術教父的啟發

　　莊普真的是台灣當代藝術的教父，我有幸從旁跟進，看到他用非常直覺的手法、慢條斯理地處理大型創作，但最終是如此的美麗、幽默，也有突破性的表現。我曾邀請他到我們的陶藝工坊，他竟然把陶塑的定性給顛覆，他不塑什麼造型，只是把一組花盆打壞成碎片，重組出一個大裝置，難怪他的學生們對他都萬分敬佩。

　　其實我早在春之藝廊已經買下他剛從西班牙回國個展的一件作品《心靈與材質的邂逅》。僅僅兩張白紙，他就可以處理到非常三度空間、但又極具感性的線條！後來伊通公園成立後，我從他的個展中多次收藏到非常有特色的作品。他的媒材應用打破了平面繪畫，重新開啟對雕塑的想像，更用好奇心嘗試不同的元素。他的方塊畫面重疊在一起，加入不同環境中的現成物，可以產生政治、生態、生命、命運等無限的聯想！ 1995 年我和陳正勳、范姜明道共同創立的竹圍工作室，就邀請他作為我們的首展藝術家。偌大的倉庫裡什麼都沒有，只是在牆壁上用粉筆打方格子，寫出古今中外的人名！

　　《幻滅之國》是莊普 1990 年個展的小小作品，我看到的是影射天安

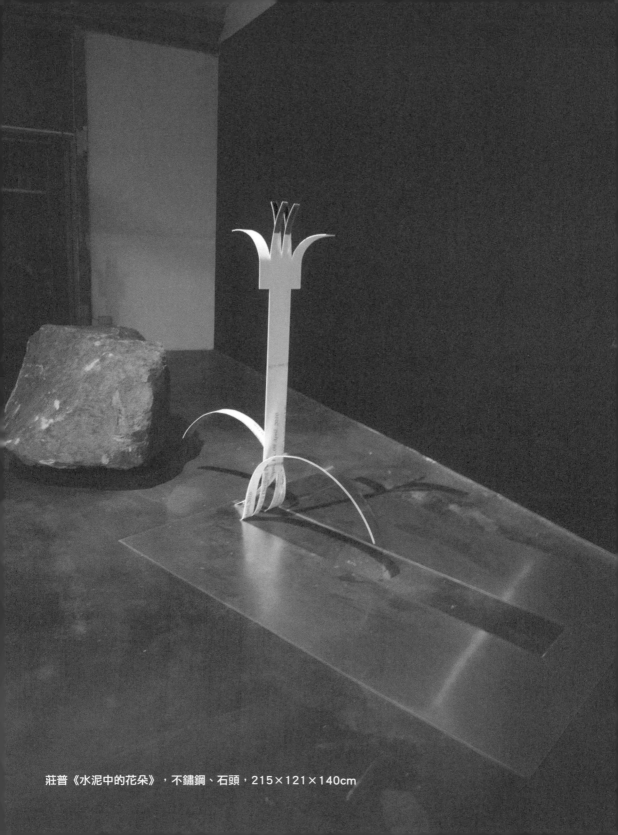

莊普《水泥中的花朵》，不鏽鋼、石頭，215×121×140cm

莊普《一片雲　一棵樹　一塊石》，絹印 5/10，60×79×3cm/ 件，共三件（莊普提供）

門之後的國際情勢，那是他對人權的深度關懷。1997 年我又收下一組他
最擅長從平面到立體拼圖的作品《你就是那美麗的花朵》，以自然生態的
現成物搭配代表莊普印記的方格小畫，多麼大方又協調！而他到日本展出
的版畫《一片雲　一棵樹　一塊石》又是如此流暢的潑墨，與他平常的小
方塊對比是另一面向的自在。

　　2010 年竹圍工作室十五週年大聯展的時候，我最感動莊普特地送了
一朵花給我們，展覽現場看到他親自裝置這件《水泥中的花朵》，並在工
作室找到一顆大石頭來搭配。那一刻的畫面，一直深植在我的記憶中。

不良

嗜好。

莊普《心靈與材質的邂逅》，宣紙、水彩紙、紙板、壓克力顏料，193×130×3cm（莊普提供）

莊普《幻滅之國》，樹枝、油畫，46.5×43.5×4.5cm（莊普提供）

三十年的恩師兼好友

相對的，賴純純一般的作品都是幾何的、非常三度空間的大型裝置，顏色鮮豔，屬於美術館等級的典藏品。她一開始就警告同學們，千萬不要隨便放大，先用模型來做練習！有一次為了震災，她把她的大型裝置拆開義賣，我也收到幾件十分通透的《心‧之間》，光線粼粼照耀下，真是美極了！

我曾經多次跟隨她與莊普老師去嘗試大型裝置，我從她那兒學習到多樣的廢材料應用及拼貼手法，

賴純純《行雲流水篇》，
複合媒材（竹紙、顏料），43×93×5.5cm

賴純純與《心·之間》系列（賴純純工作室提供）

可以創造不同規模的作品。認識久了以後，發現她的書法功力也很好。當
年編著一條長辮子的她有一顆女性溫暖的心，我也因此買下這件她給心上
人的一首詩歌《行雲流水篇》，掛在我家中的走廊。她和莊普兩位三十多
年來，一直是恩師兼好友，對我不停的鼓勵。她也非常關心女性創作的路

徑，與吳瑪悧一同發起女性藝術協會，為女性創作者爭取更多平等的原則
與機會。

　　SOCA 後來因為賴純純出國去駐村，就停下來了，但是大家還是希望
能有一個類似的地方聚會、閒聊、批判、喝茶、飲酒！因此，在 SOCA 當
助理的陳慧嶠以及為藝術家們拍作品的劉慶堂與莊普、黃文浩商討，1988
年共同成立了伊通公園，而莊普當然被大家推崇為代表人物！

當代思潮的激盪——伊通公園

　　伊通公園因為離家很近，成為我尋找知音的另一片天空。它毫無壓力
的位在麵店二樓，在莊普一群人的經營下，創造另一個氛圍及視野。漸漸
地我看到很多藝術家的個展、藝評的聚會，甚至國外策展人的接踵造訪。

　　後來我也有幸在伊通做了兩次個展。從 1993 年以陶藝為主，到 1999
年用攝影和報紙的裝置作品。真的不可思議，一轉眼伊通公園已經要三十
週年了！多少的藝文朋友通過那個陡峭的樓梯抵達二樓，又有多少已經不
在人世了呢？真的要把握當下！

　　透過伊通，我接觸到不少藝術家。他們的作品澄清我內心正在思考的
東西，我也從他們的手法及媒材使用，看到他們對當代理念的一再突破。

從窄窄的樓梯往上，是當代藝術的另一片天地（伊通公園提供）

我於是在可以負擔的範圍內買下作品，細細觀看作品的技法及應用特色，
同時也靜靜思考每一件作品背後可能在探索的概念或議題。我發現掛著一
天、二天、一陣子過去後，新奇感逐漸消失，三、五個月後就打包換上另
一組新的作品，重新去挖掘不同的創作手法及內容。

不良

嗜好。

陳慧嶠 1995 年伊通公園個展「脫離真實」（陳慧嶠提供）

　　伊通的靈魂人物陳慧嶠，大家都稱呼她「嶠」。從 SOCA 時代到伊通，她總是默默的觀察與學習，加上好讀各種文學，自然而然成為一個特別敏銳的藝術家。女性善用的媒材、顏色及符號，不論是針線、羽毛，甚或強硬的不鏽鋼板，都深深感動我的內心；那強大的對比，藏有很多的訊息。正如她的大作《默照》，有千支針、萬條金線插在一大片純白的棉花上，我在展場中一眼就被它吸引。深深地感受到一個女性在美麗的外表下，內心隱藏了多少掙扎！這件作品掛在我的餐廳多年，每次看到都給我不少的

陳慧嶠《默照》局部，複合媒材，150×180×6.5cm

安慰。而另外一個系列，不鏽鋼框住一組羽毛：《落下的天堂》，或是隱
藏很多針在白色的皮毛內：《不眠的夜》，都能感受到一個純真的心靈在
剛硬社會結構之下的不自由。她 1990 年經過巴黎短暫的藝術洗禮之後，
投入伊通公園的經營，數十年如一日協助日常的檔期規劃乃至於國際大
展、藝術家駐村的參與，其中的辛苦不足為外人道！這幾年則回歸藝術家
角色，以自己的創作為重心。

不良
嗜好。

另類裝置，複合創作

　　另外，在伊通我才真正認識了在春之藝廊做非常另類裝置的吳瑪悧。
1993 年她在伊通展出《咬文絞字》的一系列作品，以普普藝術的風格呈
現東西方文化咬在一起而產生的不好消化的混合，十分接近我多年前從事
的經濟發展研究工作，埋首一堆文章卻看不出什麼結論；讀了一櫃子的西
方文學，回到台灣一切都用不上的空虛感。當年，吳瑪悧剛從德國回來
時，在遠流出版公司主持藝術館，選擇一系列重要的藝術外文書籍翻譯給
台灣讀者，為國際藝術資訊的傳遞奠定重要的基礎。吳瑪悧在德國所受的
文化洗禮對台灣的藝術浪潮和社會有非常大的貢獻，受到波伊斯（Joseph
Beuys）「社會雕塑」概念的影響，她嚮往的藝術是可以塑造一個更好的
未來。我從旁學習她的觀念，在多次美術館舉辦裝置展都是並肩努力，很
快就變成知心好友。後來我們也合作進行國際藝術村的考察與研究，多年
來，她一直是竹圍工作室長期的顧問。她鼓勵我做跨領域的嘗試，也連結
很多機會與不同的民間社群合作，如婦女新知協會、綠色公民行動聯盟、
國際環保組織等。我也跟隨她及賴純純成立女性藝術家協會，協助更多具
藝術天分的女性有更多機會展現才華。近年來，我和她聯手用藝術去倡議

吳瑪悧《咬文絞字系列—Pop Art、Art Nouveau》，
壓克力玻璃、碎紙，42×11×34cm

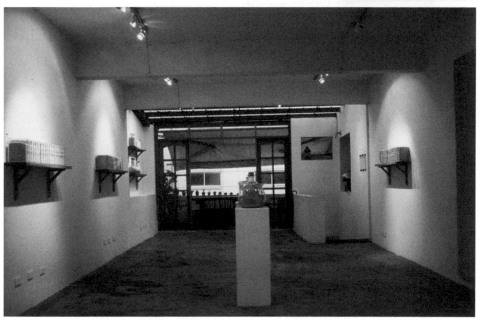

吳瑪悧《咬文絞字》1993 年伊通公園展覽（吳瑪悧提供）

不良

嗜好。

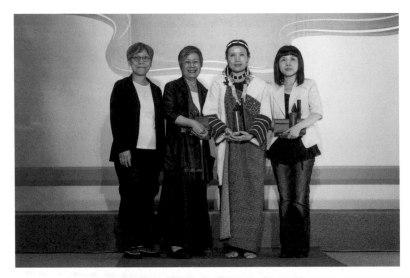

2013 年第十一屆台新藝術獎典禮，左起為以《樹梅坑溪環境藝術行動》獲得視覺藝術獎的
吳瑪悧、蕭麗虹、表演藝術獎得主碧斯蔚‧梓佑、以《亂紅》獲得評審團特別獎的戴君芳
（台新銀行文化藝術基金會提供）

環境變遷的危機與應對，過程雖然辛苦，但卻是一個必要的趨勢，也日漸
看到其效益；2013 年我們以《樹梅坑溪環境藝術行動》獲得台新藝術獎，
是實至名歸。她長期用藝術的角度關懷邊緣社區、弱勢族群、多元文化，
2015 年成為國家文化獎藝術類的首位女性得主。這是她應得的榮耀，我
有幸從她那學習到另一面的藝術價值。

不同手法探索無限可能

陳順築也是伊通的重量級人物，是從澎湖來的藝術家。我是城市長大的孩子，對城市有愛恨交雜的感受：愛它的繁榮，又恨追不上它的節奏，所以總是很想念自小每年暑假到海邊放風的那兩個月，看不到盡頭、時間緩慢流動的沙灘美景。他的作品剛好勾住我的心，想家、想當年、想古老的房子以及各種的氣味。最特別的是他《白色的傳統》這幅大風沙中的母親，我很訝異用自己念想挑出來的作品，竟然和他的個人情感有如此大的連結。和他認識多年，語言不多，卻惺惺相惜，可是朋友已去。

袁廣鳴是很早就投入錄像創作的藝術家，他 1992 年《盤中魚》這件作品在伊通的展覽空間給我很大的震撼。他在二樓獨立的展覽空間中，用裝置手法投射一條自由自在的虛擬金魚到地面的盤子上。這是現代東方的「周公夢蝶」嗎？它跟我在對話吧！這件作品對我來說具有很大的吸引力。在那個連藝術家本人都不知道如何典藏錄像藝術的時代，我就興沖沖地買下這件作品。袁廣鳴後來到德國進修再回到台灣，看到他持續地應用創新科技到作品中，而內容由個人到家庭、社區環境再到自然生態的議題。最感動的是在 2015 年里昂雙年展「現代生活」看到他的作品被選

不良

嗜好。

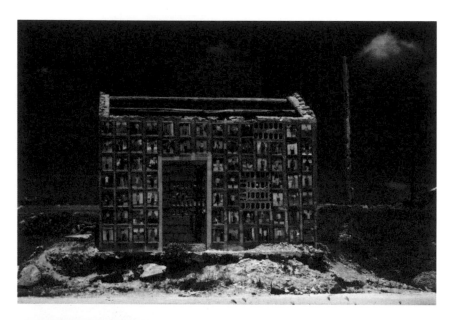

陳順築《集會家庭遊行》，攝影 7/20，78×52cm

陳順築《白色的傳統》，
攝影、木框，30×45×4cm

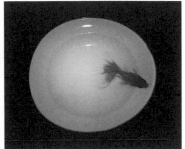

袁廣鳴《盤中魚》，
VHS 錄影帶，120 分鐘（袁廣鳴提供）

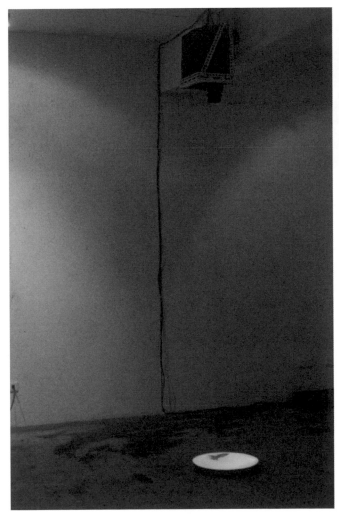

袁廣鳴《盤中魚》
伊通展覽現場（袁廣鳴提供）

袁廣鳴以核電廠為背景的作品《能量的風景》，獲選為 2015 年里昂雙年展的主視覺

為大展文宣的主視覺！他用空拍機攝影來探討台灣核電廠的安全問題，這是在氣候變遷之下，各國都必須正視的問題。難得台灣有藝術工作者針對此議題提出警戒，在國際上發聲！

在兩次伊通的聯展中，我看上黃文浩兩件作品，它們都引發我的幻想。一件銅塑的《門》恰巧呼應我在美術館創作的作品，都有跨不過去、找不到出路的感覺。另外一件《上帝與我》更是運用動力組合、現成物、藝術史圖案，是個很有趣的幽默作品。上天與平民的對話似乎永不同步，永不對應？這對正在掙扎理解人生為何的我，真的是一個解脫的出口！

黃文浩也是伊通最早的成員，後來他成立了「在地實驗」，在網路剛剛萌芽的階段就積極探索數位文化在創作使用上的各種可能。後來又為了

黃文浩《上帝與我》，複合媒材（雜誌、節拍器），150×30×50cm

回應媒體及前瞻的網路趨勢，設立網路電視台來彌補一般媒體報導的不足。他近日的作品更是跑到科技藝術的領域，我喜歡他的分身「黃安妮」以科技表演的意義，又是如同周公夢蝶，虛擬與真實交疊的夢幻！因為無法收藏，只好用參與去體驗他要說的話了。從他努力推動的數位藝術節到後來台北數位藝術中心的經營，因為他撐起的大傘，育成了不少數位藝術新秀，帶領台灣在這個領域的國際舞台上屢獲佳績！

突破觀念，帶來反思

　　梅丁衍的作品我也是在伊通看到。這個從紐約回來、看起來文質彬彬的藝術家，在戒嚴之後把他對政治、歷史的批判以意想不到的媒材，詮釋在他大大小小的創作中，讓我們思考以及自我再定義。什麼是華人？什麼是國家？什麼是我們真正自己有的東西？我們如何取捨？身為身分尷尬敏感的香港人，從1994年他的大型裝置展覽中，我收到代表他核心思維的小作品《哀敦砥悌 identity》，正好反映我們當時的處境：不中、不日、不西、不台？我喜歡他那種幽默，可以提醒我們，知道自己的位置嗎？什麼才是我們自己的文化及歷史？這對於我這個留美回到台灣日式文化家庭的外國媳婦，太切中了！

梅丁衍《哀敦砥悌
identity》，
獎狀，43×30cm

　　1997 年我邀請梅丁衍到竹圍工作室參與我所策劃、對應香港回歸的
展覽。他遂在工作室屋頂畫了一架很大的共產黨米格戰機，然後在展間安
置了一件作品，內容是我最關心的香港，一排戰機飛進了維多利亞港口。
我在當年 7 月 1 日，特地回到香港親眼見證那個統治權移轉的關鍵時刻。
代表英國政府的查爾斯王子離開港島，半夜大陸的解放軍就慢慢地駛進港
口駐紮。到了清晨，一切的圖騰、符號、服裝，都換為中國三顆星的形式，
這一件作品算是認證了在政治變遷下，我看到兩岸三地的轉變。

不良

嗜好。

梅丁衍《1997》，數位輸出 1/5，90×180cm（梅丁衍提供）

　　留日回來的盧明德一直很堅持「媒體是一切，一切是媒體」。他這件在伊通展覽的作品給我很多面的思考：到底一張畫一定要四四方方嗎？不正方好像也成立。版畫有沒有價值？版畫也一樣有價值。每個作品都一定要裱框嗎？當然不一定，兩片玻璃、四個木頭就可以釘上去。他的這些作法把原來的觀念都打破了！他的現場裝置做得很好，佈展手法更是特別。那麼多年來，我看到他所關心的都是要凸顯萬物平等，人類不是最偉大這

一個概念，我現在可
是愈來愈有體會。

　　侯玉書是春之藝
廊侯太太的兒子，當
時定居紐約的他定時
回台舉辦個展。他在
彩田藝術空間展出的
這一件單版畫《日記
中的場景 3》，讓我
非常動心，因為剛好
是我心裡很想念的紐
約中央公園的春天。

盧明德《迷信的空間》，
版畫 50/100，78.5×54.5cm

春天到來的美，加上他在周邊寫的詩詞日記，更令我感受到繁花盛開的美
好氛圍。他的觀察力非常細膩，可以把人事物優雅地呈現，世界那麼多不
幸的事件，很需要這種幸福的感覺來緩衝媒體帶給我們的壓力。他的作品
後來也在台北多個公共空間出現，從兩廳院到醫院大堂，都能給經過的人
一點喜悅及希望。

不良

嗜好。

侯玉書《日記中的場景 3》，單刷版畫，76×104cm

創新的媒材與觀念

　　伊通公園每年年底都有特別的聯展和小型義賣會，我從那邊收到很多
有意思的小作品，因為大型裝置作品、創作都難以收藏，在這個時候才有
機會收到裝置藝術家的小型創作，看到他們代表性的手法，以及實驗過程
中媒材應用的獨特性。譬如 1990 年陳幸婉這件水墨抽象創作，我欣賞她
小小尺寸裡的無限天地。後來有機會對照同時期她在省立美術館多片大畫
布、大潑墨組合的裝置作品，發現那樣流暢的動感、黑白對比的能量，同
樣地在我所購買的這件小作品中展露無遺，藝術家可大可小的功力令人讚
歎。可惜這樣有大型抽象整合能力的女性藝術家，在創作旺盛時期離開我
們。

　　杜十三這件過程藝術的作品《時間》則是一個概念的收藏。他是一個
平面廣告設計師，想要提出一個針對時間流動概念的藝術計畫，把手稿用
一張紙摺起來，放在一個小型的過程作品旁。我第一次收藏這樣的東西，
是因為看中了他在計畫裡對時間的概念，如果有機會把計畫完整地實現，
一定很好玩！可惜他所說「如冰塊慢慢流失的時鐘」，如今他自己的時間
也已經消逝。

不良

嗜好。

陳幸婉《水墨抽象創作系列之一》，
水墨，17×17cm

杜十三《時間》，
手稿，27×43cm

**石晉華《真實與虛假》，
紙張、相紙，67×71cm**

　　石晉華的作品用的是十分創新的媒材應用手法，早期我收到《真實與虛假》，用攝影拼貼的方式帶動我一層層地進入到中央，把我內心渴望的寧靜浮顯出來。仔細一看，他用十分精準的鉛筆素描對比出真實與虛假，後來鉛筆也成為他很重要的表現工具。在他出國去舊金山駐村前，我又收到他的一組《雄獅計劃》，用廣告刊登的方式提出對當時藝術市場的批判。如此借用媒體作為曝光藝術表現的媒介，諷刺媒體的可操作性，是極為大膽的嘗試！

不良

嗜好。

石晉華《雄獅計劃》，複合媒材（雜誌、簽字筆），61×46×3cm

不良

嗜好。

另類的替代空間

　　八〇年代末期開始，出現了由藝術家創辦的替代空間，讓我有機會與藝術家直接互動、收藏作品。除了伊通公園，「二號公寓」是另一個藝術家合夥經營的另類實驗空間。這一群海外留學回來的藝術家們為避免商業性的制肘以及公家空間對內容的各項限制，由蕭才興提供場地，空間成員們協調各自的發表檔期，常常可以看到精采的展覽。這裡一開始是范姜明道帶我去的，一看到那個開幕場合進出的人物，我就知道這裡是育成台灣藝術家的場域。後來我嘗試收藏了幾件比較有想像空間的作品，也認識了如侯宜人、林珮淳、陳龍斌等人。

侯宜人畢業於普拉特學院（Pratt Institute），是一位以女性為議題的創作者，可是手法非常當代。這件《影子盒》系列的作品不是平面，而是立體的漸層，裡面有多種零碎物，那是只有女性才能處理的心思。這樣的畫面看得到摸不到，不戳破那個快要成為碎片的心靈，這是代表某種女性的內心吧？

不過也有像鼎畫廊這樣，由創辦人找適當的策展人來幫忙規劃，辦了一些不錯的展覽。老實說，這樣的畫廊都無法長久，因為市場條件還沒

**侯宜人《影子盒》系列，
複合媒材，24×30×7cm**

薄茵萍《希聲之三》，木刻版畫、油彩，31.5×31.5cm ／件，共八件

有辦法支撐。當時受鼎畫廊之邀擔任策展人的，就是從紐約回台的藝術家

與藝術教育推廣者薄茵萍。她過去也曾在紐約舉辦個展。我看中她的版畫

《脊椎會走樣》，以及木刻板作品《希聲之三》。這系列假如沒有用心的

話，就只是木板上刻劃的抽象線條，但是細看合併起來是非常有壓力的，

會看到很多人有話說不出來的痛苦。

空中飛人的收穫

八〇年代末真的是我人生的轉捩點。小孩長大後，我慢慢有更多自己

的時間去創作、去探索台北，並參與各項藝文活動。加上 1986 年後兩個

小孩到國外讀書，我的爸爸、媽媽從香港移居到英國依親，我變成空中飛

人兩頭跑，但也因此有了很多機會到美國、歐洲的各大博物館去看展，特

展、雙年展、甚至五年一度的卡塞爾文件大展（Kassel Documenta）等。我

用一種好奇的心去了解，什麼是當時最被討論的文化話題。很多時候，我

對眼前所看到最前衛、最有名的作品一點都不理解（1987 年的文件大展

只有德文的說明牌），多年後才知道當年在卡塞爾文件大展看到的，是最

創新的影像裝置藝術。譬如比利時藝術家拉鳳丹（Marie-Jo Lafontaine）描

繪隱約男女性關係的作品；比奧拉（Bill Viola）的錄像作品迫使觀眾進入

另一種時間節奏,反覆地思考其內涵;
還有探討前瞻性社會議題的諾曼(Bruce
Nauman),波伊斯七千棵橡樹的裝置,
也體驗到雕塑家塞拉(Richard Serra)馬
路上的大鐵板!在德國明斯特雕塑展精
彩的空間環境裝置作品中,看到白南準
老電視台的預言;而在威尼斯城中看到
蔡國強把中國古商船緩緩駛進運河,以
及城中四處竄出、一點兒都不求精緻,
以過程為訴求的行為藝術、過程藝術
等。這些我都是十多年後才理解他們深
奧的思考!那是一個希望火花遍地起飛
的時代!

爸爸退休後搬到英國,在他的後花園
親手製造一個小小中式山水,小心翼
翼地照顧他心愛的盆景

　　同時,因為小孩在美國東岸就讀,我們在紐約有一個小小的公寓,我
常去待一兩個月,從中也串連到更多華人藝術家,他們帶來不同的點子,
也帶我去看這個大城中精彩的活動。如紐約蘇荷區活生生的能量,或是紐
約的惠特尼雙年展、古根漢美術館、New Museum 當代藝術博物館挑戰性

不良

嗜好。

莊普、陳順築還有朱家樺在我紐約的家

在紐約畫廊街上與吳瑪悧、陳順築還有陸蓉之，
左手邊是波伊斯《7000 棵橡樹》計畫在紐約的延伸

的計畫、BAM 布魯克林音樂學院的另類跨領域藝術、亞洲協會美術館等，
都大大地顛覆我腦海中對藝術的定義！我也在陪同吳瑪悧去逛紐約畫廊
時，才親眼看到波伊斯當年在街道上種樹與石頭的比例、他的時間變化，
了解到作品真正的意涵。

　　從台北到紐約，陳張莉都是一個好大姐，帶著我去看世界大展。SOCA
結束後，她努力到紐約普拉特學院攻讀她的藝術碩士，畢業後又長年關在

陳張莉《雲與山的對話》，油畫，30×30cm

陳張莉《束無縛》，油畫，30×30cm

蘇荷區苦練。她和我一樣，總是兩地為家奔波，一路走到今天都是互相鼓
勵及關懷的好朋友。

　　和陳張莉認識了那麼久，我很後悔只有她這兩張小畫。我深深佩服她
在大片的畫布上找到無限的流動視覺效果及意境。不過我也只能收藏這兩
件很有她大作精神的小品，如《束無縛》這般大小的畫才能放在家裡的書
房牆壁上，不時發呆地看進那個流動的洞見。

3. 風起雲湧的當代表現
1996-2005

1996～2005 年真是台灣大轉型、朝向國際開創的時代。政黨輪替，文化政策與各級藝文設施逐一建構，藝術家能做的事情當然就更自由自在，市場也開始接受新鮮的手法、想法和概念。我看到很多創新的空間收藏了隱含理念的作品，越來越對文化藝術人的表現感到敬佩。社會中文化氣息乘風而起，我也相信，他們對台灣有無限的情感和期待。這個十年中，我也漸漸被重視、認同為台灣文化人了。

千禧年的前後，是另一個大變動的時代。冷戰結束，鼓舞世界各地的社會改革者，保守勢力退卻，一股新興的力量逐漸壯大，帶來新的氣氛。而這個十年，則隨著解嚴、總統直選和民進黨勢力的崛起，政治、經濟和文化同步大開其門，有欣欣向榮的多元突破。

自八〇年代開始的經濟發展策略日漸落實，以科學園區為核心的科技產業帶動各項周邊產業發展與產業升級，不管是 OEM 或 ODM，在九〇年代都帶進可觀的經濟收益和國際能見度。另一方面，社會日益開放，創意和文化的價值受到肯定，很多文化人士從原來外圍的異議人士，受到各界的重視與決策單位的借重，邀請擔任政府顧問，協助改變。從中央到地

方，文化環境也開始多元的發展，不但成立國家文化藝術基金會獎助民間的創意活動，台北雙年展、藝術節也陸續開跑，千禧年前後各縣市文化局紛紛設立，1999年更有第一次全國文化會議及文化白皮書的出現。而在民間，為了爭取更大的聲音來改變現況，各領域的人民團體也紛紛立案：表演藝術聯盟、視覺藝術聯盟、藝文環境改造協會、女性藝術協會等等，提出他們對環境的關懷與訴求。而空間解嚴，讓因產業轉型而閒置的空間被釋放出來，轉型為創意園區，從北到南，提供藝文人士更多發表和參與的機會。當年的中青輩藝術家，很有跨領域、團結的理想，利用這個勢頭，開創了許多新局面，可說是文化風起雲湧的年代！當年的華山藝文特區可為其中代表。

另一方面，面對經濟、資訊、政治的快速捲動，也有一些藝文人士提出他們的疑慮，台灣如此發展是否最理想？並對制度、權力、政治、工作、男女關係、生命、個人理想，以及對社會的文明之路發出警告！什麼是真的價值，藝術工作者又應該如何面對？這些作品給我當頭棒喝，提醒我要思源、得反省，在這五光十色、目不暇給的環境中，不時地停下腳步，檢視內心的需求。

一切都可以是創作媒材

　　我一直對媒材的運用很感興趣，也因此對當代藝術家能把生活中不起眼的東西靈活運用、賦予新的意義，感到不可思議。

　　談到當代藝術的媒材應用，巫義堅真的很特別，是有原則、有理想的藝術家。我認識他時，他在台北市立美術館當導覽員。有一天，當時的展覽組組長石瑞仁、組員賴香伶跟我說，巫義堅在垃圾掩埋場做了一個裝置藝術展，要一起去看嗎？我當然非常好奇。裝置藝術是我當年最希望學習到的前衛手法，但在垃圾場可以做嗎？我看到他用廢棄的垃圾來做創作，並且拼湊出一個無牆的展覽，產出無限的想像。看到垃圾山與河道旁自然生態的對比，我有說不出口的反差及審思。我收藏的這兩件作品，都是從垃圾製造出來，不斷地提醒著，什麼都可以是創作的媒材。這麼多年，它們在我工作室的環境，受不了時間的變化，幾乎都自然粉碎了。這些破爛的報紙、木框、畫筆，似乎在跟我說一切都沒有永恆，那我們又是為了什麼製造呢？

　　劉世芬的《現象書寫 P. 4──小詩人的愛情預言》是我覺得非常特別的一件作品，她在原文書的頁面上描繪人體器官。假如我們理解她是一個

巫義堅《文件一II-24》，複合媒材，37.5×42cm×10cm（巫義堅提供）

婦科開刀房的護士，她對人體內部非常清楚，圖案一定有所本，可是底部
那一頁的文字，我細部慢慢看才發現是說明子宮狀態的醫學書籍。這圖像
和文字在精神與情感上都是一體的，而她從女性又是護理人員的角度，如

何看待生命的奧妙？我另外欣賞她不是科班出身，但表現的手法卻如此的精準，內涵微妙。劉世芬的作品還有一個特徵，她不喜歡用更大的比例去繪畫，她十分清楚自己創意表達的方式及手法，也更了解不要全然放下原來的工作崗位來迎合市場的需求，才能更專注地檢視自己創作的慾望和方向。

原來二號公寓的成員陳龍斌則是從紐約回來後，找到這個無限可能的雕塑素材：用大家不要的電話本、書本來創作。我看到他用這種廢材料來塑造大型的人物，特別令人玩味這兩者的關聯性。他這件在伊通展出的小作品，給我很大的思考課題。這個用書本做的斧頭，是文明嗎？我們幾千年來文明的發展是為了什麼？讀書是解決這一代問題的最好工具嗎？我很高興收藏到這一件算是很早期的環保藝術作品。

隱藏在作品背後的意涵

一般人到畫廊看到張杏玉的《膚賦》可能非常的感冒，這樣的圖騰意象，似乎是典型消耗女性身體的創作。不過仔細一看，創作者是女性，而且談的就是女性的身體——那是一個裝飾品嗎？一定要呼應古代美麗的圖騰意象嗎？其實，稍早張杏玉曾經在竹圍工作室有個《良人》的個展，

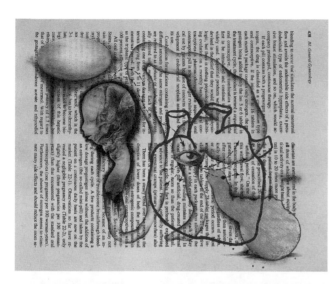

劉世芬《現象書寫 P. 4
——小詩人的愛情預言》,
《婦科學》英文書頁、壓克力、
油性粉彩、鉛筆、影印拼貼,
18.8×23.5cm

陳龍斌《新新石器時代》
系列,雜誌、木、皮繩,
44×30×6cm

左　張杏玉《膚賦—c006》，攝影 2/8，50×50cm（張杏玉提供）
右　張杏玉《膚賦—c010》，攝影 2/8，20×59cm（張杏玉提供）

探討結婚是否為一個女性的必經之路，一定要嫁人才有身份及保障嗎？她用麵包這個易腐壞的媒材來隱喻物質保障，但隨著時間過去，麵包發霉發臭，招來蟑螂老鼠，結果非常明顯。這樣的議題從一個女性藝術家去表達、去拍攝呈現，更有其特殊的意義。

張杏玉《良人》以麵包隱喻婚姻對女性的保障（張杏玉提供）

　　我認識王德瑜已經很多年，她 1998 年在竹圍工作室屋頂安裝了一排椅子，第一眼看到覺得很無厘頭，可是寓意深遠，坐在椅子上遠眺周邊風景，很有思考、感受的空間，多年來一直是工作室的地標。而她其他的作品每一次也都在挑戰空間，都是規模超大、必須用身體去閱讀的作品，會

王德瑜《No .80-1》，布料、塑膠氣袋，50×50×50cm（伊通公園提供）

錯亂你在空間裡面的互動和視覺。我很欣賞這種挑戰參與者、顛覆我們平
常慣性的創作。我喜歡她的風格，但總是有得看沒得吃的感覺。2015 年
王德瑜在伊通的個展，我很開心裡面有小的作品，一看到就愛上這件！仔
細觀看，這顆心會長大，摸它、擁抱它，它又會縮回去。這就是愛情嗎？
這也是我第一次有這樣粉紅的收藏。作為一位女性藝術家，她怎麼看待感
情關係？如空氣一樣，一下有、一下沒有吧！

　　郭維國是范姜明道推薦到竹圍工作室做他的一系列油畫展。由於竹圍
工作室是以實驗性或特殊裝置手法選擇藝術展的，油畫，合適嗎？但《暴
喜圖》一看就知道不但在做一個實驗，更是在尋找一個機會去發表內心小
宇宙！郭維國用絕佳的繪畫技巧繪製自畫像，但背後的場景卻出現了很多
有政治意味的地標。也許很隱晦，但我不禁猜想這是藝術家非常深層的自
我意識或是生活歷練。他把幻想的場景加入各種物件，再加上自己一抹幽
默又諷刺的微笑，除諷刺現狀外，也嘲笑觀者嗎？藉由他的奇幻夢境吸引
我們加入，思考真相及未來。

　　在工作室展出期間，他也在我們陶藝伙伴的帶動下嘗試不同的媒材創
作。他靈活繪畫的雙手用在陶土也是如此細膩，很高興我收到這一件他難
得的立體作品《迷遺之翅》，一個要飛但是飛不起來的他，這是他常用的
符號，大天使在凡間，但是否不小心掉下來一個翅膀？！

　　我之前在伊通見過李明則的展覽，但是在台南 B. B. ART 藝術空間，
看到幾件很特殊、令我意想不到的創作媒材，竟是把他畫作《後紅里》的
細部轉印在瓷板上。我一直很喜歡藝術家嘗試陶瓷這個素材，可以延伸更
多的可能性及普遍性。那是畫廊主持人杜昭賢為了公共藝術案與他合作，
把他的畫作局部應用電腦科技做成的瓷板畫。這樣的處理方式不失他的筆

不良

嗜好。

郭維國《暴喜圖》系列最早是在竹圍工作室發表

郭維國《迷遺之翅》，
陶，23×12×3cm

李明則《後紅里》畫作局部，2005 年，
陶瓷版、繪圖電腦轉印，17×17×1.5cm

觸及色彩風格，看到一對竹子節節高升的感覺，很清雅的現代水墨，那個材質的穩定性也比宣紙好太多了吧！立即買下，從台南抱著上高鐵回家！

有用的藝術

天有不測風雲！1999 年台灣的九二一大地震，把台灣的土地震垮了大半，藝術家們也思索可以貢獻什麼來幫助災民。除了深入災區提供藝術治療的課程之外，視覺藝術聯盟也與版畫協會共同舉辦了義賣會，將所得捐給慈濟協助蓋學校，我當然也跟著「義買」而收到精彩作品了！

九二一之前鄭政煌在竹圍工作室有個個展，探討女性墮胎及無辜小生命的議題，有些女性覺得他不應該評論女性身體自主的權力，因而有負面的批評。但我覺得這是藝術自由，每個人都有發言權，而且我後續理解到鄭政煌對生命是非常尊重的。《無常》這件特殊的版畫是九二一震災募款時，適逢國際版畫展，他遂拿這件當年的得獎作品出來義賣。這一件是唯一版、紙塑出的立體版畫，他的符號是關於生命的無常及輪迴，對應九二一這樣的大災難，似乎格外有意義。

這件作品掛在我的客廳好幾年，我常試著理解他的圖騰，每天都有不同的想法。白色的人、黑色的人，一個大臉加上一隻大公雞在上頭，最微

妙的是一株盛開的百合花，對我來說這傳遞了生生不息的重要訊息，我們
對往生是否應該這樣理解呢？

潘仁松老師的這件版畫《記錄——有洞洞的枯葉》，一樣是在九二一
震災那時候買到的，我非常喜歡。有洞洞的枯葉代表的意念很深，這個很
明顯是一片葉子，它的生命力已經走到盡頭，但是尚有記憶及珍惜的可能
性。我想那是我對大自然的愛好，以及蝸居在台北這個城市的補償了。

視覺藝術的饗宴

1998 年因為爭取華山酒廠轉作藝文特區，藝文人士開始意識到團結
的重要性，除了早先成立的表演藝術聯盟外，視覺藝術聯盟、電影創作聯
盟、台北市小劇場聯盟等紛紛成立。這對於習慣單打獨鬥的視覺藝術家們
尤其不容易，學習以團體的力量發聲，爭取生存的必要工具，如藝術家身
份、法律保障、監督文化政策，以及最重要的，提供無門檻的發表機會。
我就在這樣的聯展入手了不少很有特色的作品。

視覺藝術聯盟早年的募款聯展是規定藝術家用 0 號或 1 號的畫布各自
去表現，這真是一種創新的挑戰。這件名為《女人》的小作出自林珮淳，
數位藝術是她的專長。電腦出現後，大家都知道用 0 與 1 可以演繹一切，

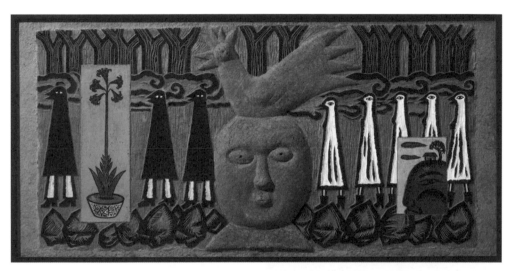

鄭政煌《無常》，版畫／凹凸並用版，124.5×63.5×6cm

潘仁松《記錄——有洞洞的枯葉》，
版畫 16/24，25×25cm

不良
嗜好。

林珮淳《女人》，
數位圖像輸出，16.5×25cm

而這件作品前面虛擬的夏娃也是由 0 與 1 演變、或以她為核心繁衍出來的。女性自古以來的重要性，在數位時代依舊成立，也是藝術家要傳達的精神所在。林珮淳後來更發展出《夏娃克隆》的一系列數位作品，回頭對照她的創作，更珍惜這件作品。

林珮淳長期關注女性在創作領域的表現，除了曾擔任「台灣女性藝術協會」理事長，也出版了台灣第一本女性藝術書籍《女藝論》，側寫台灣女性在各種創作領域的成就，是理解台灣女性藝術能量相當重要的基礎。作為台灣藝術大學多媒體動畫藝術系的主任，林珮淳帶領了很多學生在國際的科技藝術大展曝光，提升能見度，並活躍於學術領域，常看到她在國際學術研討會上發表台灣數位產業的成果，可

以說是左右腦並用的科技藝術家。

陳冠君這件《社會份子》看來如此簡單，卻又類似黃文浩《上帝與我》簡易機械的運用一樣，這兩隻手是否有接到電？有沒有互通？我當年最喜歡那個閃閃的小紅燈泡，他可以說是最早應用電流、電磁的藝術家，這件作品是他早期的實驗。我很高興多年來他一直在這個領域努力，已經是很成熟的藝術家。人跟人的關係常用「來不來電」來形容，確實非常恰當。

豐沛的創作思維

黃金福這件作品《寂寂——殘缺物語系列》更赤裸裸地表達藝術家的意念和符號。鉛版人的造型以文字為外衣，綁得那麼緊，感覺一點自由都沒有。這件作品很有壓迫感，可是我欣賞他用鉛這個沉重的媒材、纏繞的密度，還有文字印在鉛片上。我常常努力去細讀他的內涵，有很多詮釋的角度和空間。

盧怡仲的行為觀念藝術早已經很知名，剛好在視盟的聯展看到《血書——1999》這件作品，隱約可以辨識他寫的正是國歌歌詞：三民主義吾黨所宗……。他那個時期都是用這種手法，反映被社會、國家、宗教等框架壓抑的思維。當時我在想，社會究竟出了什麼問題，迫使很多人必須用非

不良

嗜好。

陳冠君《社會份子 #2》，
複合媒材，22.5×16×8cm（陳冠君提供）

黃金福《寂寂──殘缺物語系列 -3》，
綜合媒材，28×27×5cm

盧怡仲《血書—1999》，血、麻布，22.5×15.5cm

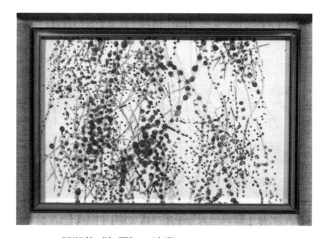

郭淑莉《無題》，油畫，22.5×15.5cm

常的手段，吸引其他人注意他們所生存的社會當下的不合理狀況。盧怡仲就是用他的鮮血、他的行動來凸顯他要表達的意念，在那個政黨即將輪替的前夕發出警告。

新樂園成員郭淑莉這件小小的作品《無題》也是在視盟的聯展收到的。這一件小幅的抽象繪畫是她典型的風格，狀似無焦點的混沌，但我看到秋天的柳枝被風吹出一種很特別的美感，只有女性有這種柔軟的表現，加上耀眼的金黃色彩，掛在家裡的客房特別合適！

林鴻文《錯向》這件作品因為非常適合現代辦公室極簡空間的格局，多年來都放在我先生的公司裡。當年我還不太知道他做雕塑同時也繪畫，只是在朋友介紹下去亞洲畫廊看他的個展。我很喜歡這件作品的東西方對比：那麼絕對的純黑卻留了一條直直的純白空間，另外一邊朦朧的壓克力彩，淡藍深處似乎有什麼物件隱藏其中，感覺蘊涵另外一種東方的意境及精神，給觀者沉靜下來的作用。日後他在東鋼發表他的大型廢鐵雕塑，也看到他的漂流木裝置，更是敬佩他對環境的關懷。他的戶外作品常常是高聳或是巨大可以入內體驗的造型，一進去就感受到作品帶來的安定感，找回心靈的平靜。

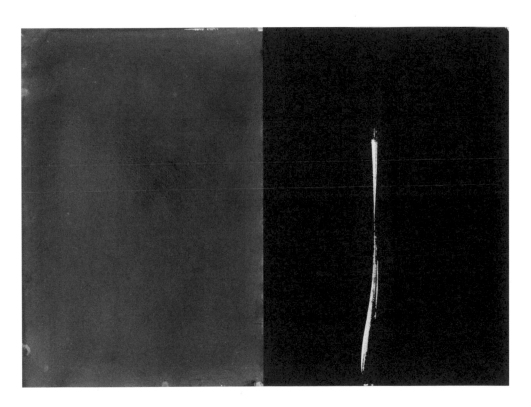

林鴻文《錯向》，壓克力彩，97×87×6cm

文化符號的運用

　　林明弘常注意到一般人生活的小細節，從中抽取圖騰、文字，用他的手法再重新整理出一個意義。1998 年他在竹圍工作室《君自故鄉來》的聯展中，把傳統的花布圖案放大到一整片牆壁，利用牆壁既有的造型變為一個家的符號。巨幅的台灣花布自此成為他的創作手法，延伸到地面、家具，創造不可思議的空間經驗，遠征法國、美國、日本……。沒多久，全世界都認識了我們傳統多彩的文化意象！直到今日，還有日本年輕藝術家按圖索驥，找到竹圍工作室要來看這面精彩的牆，不過，歷經二十年的展覽與空間機能變化，早已完全看不到痕跡！

　　1999 年我在伊通看到他這件小作品《長壽》，把花布這個意象與其他圖騰做結合。他運用文字並以賽璐珞片在花布上加上「Long Life」，我覺得非常幽默，這個品牌是虛假的欺騙吧！抽煙就是有害身體，怎麼會是叫長壽呢？更欣喜的是，我可以在家裡品味這樣有在地特色的幽默。

　　身為霧峰林家的後代，林明弘的手法用到台灣真實的文化元素，有傳承文化資產並發揚光大的意味。九二一大地震之後他也努力地協助林家宅園部分區域的重整，重現過去的風華。

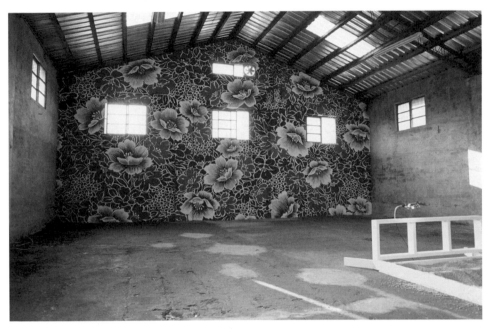

林明弘利用竹圍工作室倉庫展間的牆面，首度將台灣花布
以放大的手法改變空間的氛圍

林明弘《無題 Ⅰ.Ⅱ.Ⅲ（長壽）》，
花布、賽璐珞片，21×29.5cm

和姚瑞中從伊通開始，相識非常久，也曾在他成立「非常廟」之初合作過展覽。與他的交談裡，我學習到很多，心裡非常羨慕他的創作手法。他第一次出國駐村後，感覺他更知道自己的身份與方向，所以繼續周遊列國，在自拍還未盛行前，就以另類的藝術手法到處攝影，像狗撒尿一樣地證明他在此地的存在，取的都是他有話要說、非常特別的場景和地標。但他 2007 年遊蕩到蘇格蘭參加知名酒廠格蘭菲迪的駐村計畫後，竟然重拾畫筆，將古今中外的時事用傳統水墨的手法，以硬筆與印度手抄紙呈現出來。這件《二粒一百》反映當年整個台灣檳榔西施風行的現象，如此特別的男女關係、被視為敗壞的社會風氣，他以幽默的方法，煞有其事的描繪出來，似乎就沒那麼嚴肅了。

唸理論的姚瑞中最早因為尋找創作空間，對「廢墟」一直非常關注，從北海岸的碉堡、三芝的飛碟屋群的調查，逐漸發展成對國家各級單位閒置建築的大規模盤點和分析。他與學生們多年努力記錄數百筆不必要存在的建設、低度使用的空間，出版了一冊冊如磚塊般的《海市蜃樓》，促使民意代表以及政府正視蚊子館、浪費公帑這個問題，尋找對應之道。不過政府回應的速度應該不夠快，現在竟然已經出版到第六冊了！

姚瑞中《二粒一百》（臨吳彬《羅漢圖》及文徵明《蕉蔭仕女圖》），
手工紙本設色、金箔，70×100cm

不良

嗜好。

　　許拯人是很好玩的藝術家，最早期他以霓虹燈管創作，在竹圍工作室
展出的《面對面或許不是種最好的姿勢》，他把兩輛撞得稀巴爛的車子用
霓虹燈管重現原來的輪廓，對比車禍前的英姿與車禍後的慘狀。後來他更
用同樣手法把三峽倒塌的白雞山莊「復原」，邀請大家體驗錯亂的感官與
時間差。那是藝術家的一種幽默，有很多的語彙、內涵在裡面。竹圍工作
室十五週年時，邀請他來參與聯展。他用手工壓製了一組蚊香，是一件有
多重意義，具消費性、功能性及服務內容的藝術品。以毛澤東的一句「為
人民服務」，我們藝術家真的有為人民服務嗎？我們的功能不如消費性的
蚊香嗎？我對這件作品非常敬佩，放在精緻的壓克力盒子上，看著蚊香慢
慢燒完，變為沒有功能的蚊香灰，也反映兩岸對比的政治思維與藝術功能
性。何謂有用呢？

許拯人《為人民服務》，蚊香、鐵絲網、壓克力，35×105×10cm

4. 不按牌理的Y世代
2006-2017

最近這十年，因為通訊與交通的便利，有在地印記的故事和手法的作品反而更加彌足珍貴。我常建議這個世代的藝術家離開電腦，多去感受世界，才能壯大自己的藝術力量！儘管發展條件日益嚴峻，我欣賞這世代的創作者願意選擇與別人不同的道路，用創意把視覺藝術轉換出更多的感受與溫度給這個過度冷漠的虛擬世界。他們之中，很多人的能量還在爬升中，我深信他們未來的貢獻也可以是無限大！

從 2006 年到今天的這十多年，真的是另一個世界！最重要的是數位化全面席捲我們的世界，世界已經是平的了！從 web 2.0 到 web 3.0、部落格到社群媒體，人人都是資訊分享者。此外，從 2007 年第一代 iphone 問世、到 app store 各項軟體創新研發，鼓勵資源共享，Uber、Airbnb、oBike 等的出現，更完全改變了我們的生活方式。另一方面，全球各地陸續爆發各種人為的災難：全球暖化、宗教大戰、歐洲難民潮，而人口總數更達到了七十億，生存競爭更加激烈。回到台灣，兩岸關係既緊張也緊密，產業創新相對辛苦，而高鐵通車把整個台灣串連成一日生活圈。文化層面誕生很多新的名堂：「文創法」、「創投基金」、「數位藝術」、「文化部」、

「藝術銀行」的時代來臨，這真的是 2006 年以前沒法想像的！

那麼，我看中什麼樣的藝術風格呢？這時代的創作者所使用的手法及創作的形式、內涵已經非常不同。有別於九〇年代為了某種崇高大道理做出的大型裝置（我最鍾愛但也最沒有辦法收藏的！）或身體五感的感受，處在分眾時代的他們各自為政地去表達自己的小天地，而且很多是用非常幽默的手法，如真似假地去嘲諷他們內心真正在乎的事實或社會面向。愈來愈普遍的攝影、錄像等媒材是他們常用的創作工具，網路世界更是他們必須面對的真實。

這時代的生活節奏太快了！新世代的藏家暴露在各種流動的資訊裡，繁忙中只有分秒的空檔可以找到純真的樂趣或思考的片刻。藝術家必須使出絕招，一針見血的把觀眾吸引住，讓他們發覺到「啊哈！妙！」的那一剎那，才有被理解或收藏的機會。那是視覺藝術最珍貴的特質，非語言的對話，現在大家已經沒有時間去慢慢理解背後的論述、媒材及工法的特殊性了。一個時代一個現象、一個創作環境，讓我深知要更珍惜年輕一輩的藝術創作者，因為社會瞬息變化，很難保住自己純粹內心的聲音。每次出手，都是看到那難得而獨特的出發點。年輕一輩也在尋求掌聲，他們需要市場的肯定，這個藝術市場的「金字塔」天梯是多麼難爬呀！

不良

嗜好。

張乃文《中國製造的文化 Culture made in Mainland China》，聚合物，34×38×25cm

驚奇的巧思

張乃文這件作品是在台北藝術大學二十五週年的校慶展覽看到的，該展邀集了很多歷屆傑出校友，非常精采。我認識張乃文很久，從竹圍工作室成立那時的「非常廟」，他挑戰很多藝術規範、藝術功能和藝術價值。不過張乃文這件和以往的雕塑表現很不一樣，是概念性的作品。他把二百件在大陸生產的美女聚酯人像擺在展場入口，用樂捐箱以一尊二千元賣出，獲得觀展人士的熱烈搶購。這件作品主要是反映當時許多台灣藝術原創、中國大量生產，價格低廉卻不重視細節的濫造現象。如此誇張動漫造型的女性，仔細一看卻是粗糙未修邊的。難道這就是女性嗎？消費性！他從男生性別看待女性

議題、流行文化議題，我覺得更是特別。

　　我認識紀紐約五、六年後才第一次購買他的作品。最早他在竹圍工作室被選入參與「藝術戰鬥營」的創意計畫培訓：藝術創作者、行政、評論如何策略合作，執行深刻且有影響力的計畫。學員們在課程引導後分成五個小組討論、提案、執行並展出成果，結果紀紐約（本名紀凱淵）參與的團隊得勝。他們在淡水街頭做撿拾環境垃圾的行為表演，最後拿到獎金，整個團隊保送到上海，觀摩交流當地的藝文表現。從中我看出他是有才能的藝術家，於是帶動他成為工作室專案小組的一員，透過大大小小的計畫磨練他。沒多久在視盟的「福利社」空間，我看到他嘗試用複合媒材做了很多互動式的遊戲設施，從個人行為藝術變成了參與式設計的雕塑家。這件雙打形式的《雙打彈珠台》，造型、功能、遊戲的方法是共享社會？分享社會？還是自我保護的遊戲？其中有太多可能性與想像力。

　　2014年紀紐約以這《運動三部曲》的系列作品獲得北美館的台北獎首獎，接著他也獲得ACC亞洲文化協會台灣基金會的補助去紐約遊歷。自稱紀紐約的他，在紐約這個藝術聖地生活半年後，回來又不一樣了。他覺得太過現代的造型與行為沒有什麼意思，因此他回到高雄，理解在地的文化以及外婆給他的記憶，並且思考如何將這些與藝術的訓練做結合。所

以藝術家的成長有很多面向，不見得會把外界認定成功的手法一直深鑿進去。每個階段都有獨特的意義、風格和代表性，我的收藏是對他階段性成就的致意。

另一種趣味的展現

涂維政是一個很有幽默感的藝術家，他是VT非常廟藝文空間的成員，那是 2006 年由策展人胡朝聖和一群志同道合的中青輩藝術家合夥經營的，有姚瑞中、吳達坤、何孟娟等人。他們鼓勵跨界的文化內涵，致力推廣不同主流市場的藝術實踐。涂維政在 VT 辦過好幾次個展，他最為人熟知的《卜湳文明》系列，以考古的形式把現代的「文物」重新出土，用另一個角度來審視其意義。我收藏到的這件《情人節快樂》也有異曲同工的幽默。他用高密度樹脂仿製大家都喜愛的巧克力禮盒作為情人節禮物，但打開一看卻是各種軍事槍枝的造型，這是搏君一笑的幽默，還是要反映愛情糖衣下的社會問題、暴力問題？我特別欣賞這樣的小品。

涂維政也曾受館長賴香伶與策展人侯瀚如的邀請，在上海外灘美術館展覽，發展出「視覺戲法」的系列作品。因為外灘美術館的古蹟特色，引發他想用身體測量的方式親近，以肢體互動來認識這棟建築的一磚一瓦，

紀紐約（紀凱淵）
《運動三部曲──雙打彈珠台》，
複合媒材 1/3，153×52×102cm
（紀紐約提供）

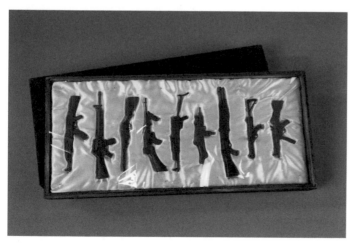

涂維政《情人節快樂》系列，
人造石（高密度樹脂加石粉）
4/9，49×22.5×8cm

不良

嗜好。

　　我覺這非常有意思。後來他更在台北募集民眾，推展《身體測量》的系列
行動，又是另一種發現城市的趣味。

　　　我在 VT 第一次看到廖祈羽這件 Twinkle 系列的錄像作品《Twinkle
series–Elena》時，一眼就被那個充滿東方美的美女吸引。她用曖昧的眼神
直接盯著我，同時也用心的在切菜，燈光凸顯刀子瑩瑩的銳利反光，帶來
極為反差的感受。看到作品的最後一幕時，啊！原來有那麼複雜的隱喻，
是一種強烈的現代女性心聲？這一系列以及她日後發表的數位錄像藝術，
女性的表現非常有自信，也足以證明她有能力在跨專業的技術支援之下步
步發展。我最喜歡她用一種溫柔懷舊的矛盾心理為切入點，台灣女性現在
不是已經平等了嗎？還是還得再多方面改善呢？

藝文發展條件日臻完善

　　　二十一世紀，藝術代理及畫廊也都更專業化，隨著創意產業的崛起，
兩岸三地藝術博覽會也開始在爭地盤了！上海、北京、香港的華人市場紛
紛起步，而「藝術家」作為專業者的身份也被肯定，2011 年成立了藝術
創作者職業工會，藝術家看似漫無目標的勞動被認定為一個職業，不需要
依附在親屬或兼職才能享有勞健保，或是被視為無業遊民了！不過也得更

涂維政《人和城市的測量影像—上海》，
攝影 2/3，42×28cm/ 件，共二件（涂維政提供）

不良

嗜好。

廖祈羽《Twinkle series — Elena》，2011 年，單頻道錄像影片，
長度 2 分 45 秒（第 6 版／1AP），依場地尺寸（廖祈羽提供）

認真的看待這個身份，摸索出自己的獨特風格以及可以典藏尺度的作品，
必須有賣相才能養活自己！此外，千禧年後文建會也推出「藝術家出國駐
村」方案，雲門文化藝術基金會有「流浪者計畫」，把藝術家送到全球各
地，跟著世界潮流及時代的趨勢，去創造各自新的思維。台灣的藝術發展
條件已日臻完善，而台灣頂級的當代藝術在國際交易市場更是不可同日而
語。

　　2010 年視覺藝術聯盟年度聯展中，我選中陳文祥的作品《實體聖母抱嬰二號》，他的材質不但特殊，也用得特別恰當，遠看有聖母抱嬰的標準型態，近看才發覺竟然是塑膠袋，完全符合我多年實踐環保工作的心態。材料創意再利用，手法高明又有藝術性！其實陳文祥已經不是年輕藝術家，他從 1992 年二號公寓時代就開始把塑膠袋這個材質融入作品，但一直要到 1997-98 年間在另一個藝術家合作空間「新樂園」的個展《超低現實》，才把塑膠袋變成作品的視覺主角。他在留學美國期間，發現這個華人社會習以為常的紅白塑膠袋，竟帶來身份思索的深層問題，它除了是辨識華人的標籤外，也直指華人社會塑膠袋氾濫的環保問題，但這低俗、隨處可取得的塑膠袋也常是生活裡真實的象徵。這件作品除了對塑膠袋的反思外，我更看重的，是它創造某種視覺混淆的樂趣，把隨手可得的物件做了另一種昇華！

　　把二十世紀崛起的陳文祥放在這個時代來介紹，除了因為這系列聖母作品愈臻成熟外，更因為他對改善藝術發展環境等公共事務的投入，2016 年起他擔任視覺藝術聯盟理事長，為當代藝術工作者們爭取工作環境的平權、擴展發展舞台。

不良

嗜好。

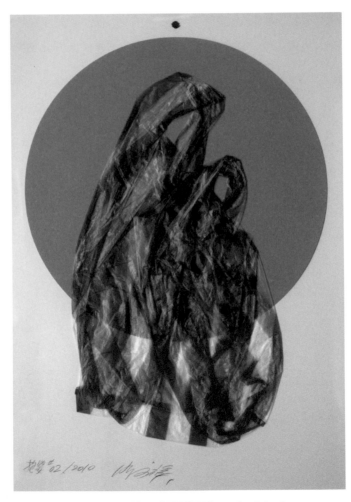

陳文祥《實體聖母抱嬰二號》，塑膠袋實物，49×64×2cm（陳文祥提供）

藝術與社會議題的連結

我收藏的第一件何孟娟作品是和陳文祥作品同一時間購買的。我認識何孟娟已經很多年，她是 VT 的核心成員。她最早期的作品是以她自己為主角，以不同的扮裝與特殊攝影角度，挑戰女性與社會的關係。不過她本人的確也如同她《白雪公主》的作品，時常被很多小帥哥們圍繞著！有別於著名的紐約女性攝影藝術家辛蒂・雪曼（Cindy Sherman）一直以自己出演所有攝影作品中的主角，何孟娟的風格到《小白》這件作品時，有明顯的轉變，令我十分欣賞。這個小白兔代表一個個體，一個單純的女生進入城市裡的迷惑，很容易墮落，也不知道如何掙脫，非常無助。

2017 年底，我買了她另一件作品《Frances Siegel》。近幾年，何孟娟活躍於視覺藝術聯盟並擔任常務理事，她知道台灣現在面臨高齡化社會、宜居問題，更關心藝術家的保障與政策的關係，因此開始思索設立養老藝術聚落的可能性。她拿到 ACC 亞洲文化協會台灣基金會的贊助，多次到紐約去研究這棟從 1970 年就提供給藝術家的國宅「魏斯貝絲藝術家社群」（Westbeth Artists Housing），以及國宅裡年長藝術家的生活環境，他們有沒有聚在一起互相協助？各自如何面對其創意在老化的身體限制下做轉

不良

嗜好。

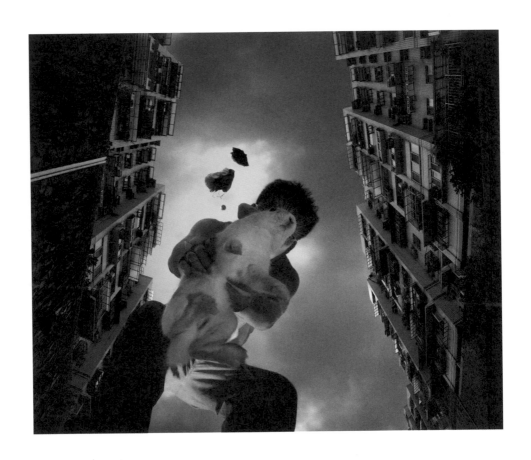

何孟娟《小白》，攝影 1/200，102×120cm（何孟娟提供）

何孟娟《Frances Siegel》，
攝影 1/5，60×115cm
（双方藝廊提供）

換？社會又如何看待這些曾經知名的藝術家？她用多中心的高技巧拍攝這些老而不退的藝術家，她看到這文人聚落中的互相關懷、尊重及鼓舞，跨出習慣的媒材而延伸出創意的很多可能。她這系列作品剛剛在威尼斯獲得第十二屆拉古納國際藝術獎（Arte Laguna Prize），我真的為她高興！

而除了慶幸買到好作品，這件《Frances Siegel》對我有更重要的意義：年過七十歲，我真的得退休了嗎？還是「天生我材必有用」？現在我還在思考如何運用我的晚年之力，再度創造另一番人生風景。但，該如何下手呢？

展覽空間蓬勃發展

從 1998 年以來，台北雙年展一直是藝術界的盛事，國際策展人、藝術愛好者都會蜂擁而來，更是台灣藝術家曝光的好機會。2008 年竹圍工作室特別在台北雙年展期間提供空間，邀請北、中、南、東策展人推薦新秀藝術家舉辦聯展，提供這些國際觀眾有別於雙年展的另一個在地觀點。黃建樺的這件《走獸——熊》便是這樣來到我的工作室。他是由台南加力畫廊的杜昭賢推薦的參展藝術家，作品一打開馬上令人驚豔：文明社會與野獸共存！這一隻台灣黑熊，保育級的動物躺在馬桶上喝醉的樣貌，真的

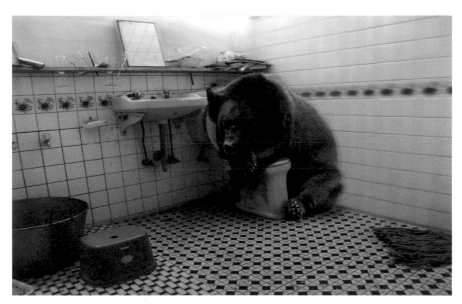

黃建樺《走獸——熊》，攝影 1/5，185×120cm

是很夢幻的場景。把這兩個不可能成立的場景併在一起，有太多的矛盾、無厘頭和幽默。台灣黑熊是代表什麼呢？他的《走獸》系列有很多動物走進城市空間，捷運、誠品……，都有怪異的趣味。這也反映自然世界和我們的生態、文明、環境，以及人的性格和社會規範該如何整合、重建共存的秩序？這其中很有思考的空間。

不良
嗜好。

　　除了民間活力外，政府在文化政策架構上，這十年也有更完整的擘劃。尤其在文創產業發展法頒布後，協助創新空間、建立服務平台、確保政策資源配置等，讓文化產業化之餘，也能服務前端的創意者、藝術家有更多跨界的合作和可能性。而文化部更加壯大民間辦理的藝術博覽會，租下一個 MIT（Made In Taiwan）的空間讓青年藝術家也能對國際藏家有曝光的機會。

　　2012 年我在藝術博覽會 MIT 的展間，看到留學英國的藝術家鄭亭亭的攝影作品。報紙一直是我很喜歡、甚至到蒐集程度的物件。常有機會出國，每到一個地方我就會看當地的報紙，並保留我覺得有意思的報導。我有好幾件作品也都是以報紙、時事標題來創作。所以我一看到她的作品，就很有共鳴。這樣的手法、內容真是有意思，我問在現場的藝術家，這個報紙、雜誌影像如何得到？她說這些報紙就在生活中，在英國的公共場所、大眾運輸上發現到的。英國人有清晨讀報紙的習慣，公車、地鐵、火車上一定能發現當天的報紙隨意地放在座位上，希望有人翻閱後，也留給下一個任何人閱讀。這是非常環保、共享的文化習慣，不過也可能造成紙張胡亂飛舞的狀況。鄭亭亭因此發現在不同公共空間的報紙，用攝影記錄時間點、報紙內容以及所在地，見證了時間和空間中出現的內涵與背後的

16 Nov 2011, 17:38, Leicester Square station (on Piccadilly Line), London
London Evening Standard (27 pages)
A million young people jobless

鄭亭亭《London Evening Standard》，數位彩色噴墨 1/5，30×40cm（鄭亭亭提供）

不良

嗜好。

李燕華《戀人們 Lovers I》，
瓷、釘子，4.5×4.5×1.5cm

文化。這樣的手法似乎很簡單，但其所蘊含的意義其實一點都不簡單。

談到這個時期興起的諸多博覽會，看到年輕藝術家初次進入藝術市場的萬分痛苦，剛剛起步實力還不穩固，但為了生存很容易失去自信與初衷。因此，另一個選項就是出國深造，帶著我們的文化出去交流。那麼這樣算不算是台灣人才流失？還是台灣國際化的藝術代言呢？

李燕華就是在這個背景上，被選上送到國外藝術村。這個台灣藝術大學畢業的藝術家，因為有文化交流能力，加上後來在國外藝術學院深造，很快地就獲得很多國際展演的機會。2014 年她在洪健全教育文化基金會舉辦非常有禪意的大型個展，原來東方的文化還是深植於她身上，出身台灣的藝術家早晚有回流的機會。

我是在視盟松山園區大展中，看中她這件《戀人們 Lovers I》。我以陶藝創作的特色去看，她將裝置藝術、繪畫、傳統陶藝工法全部整合呈現出來，做出有功能的盤子，但是卻把它們以點、線、面的方式掛在牆上，成為引人思索的畫作。從這一點，我看到李燕華多媒材的創意，可惜我只

能收藏一小部分。這一對甲殼昆蟲，原來是成群的移動，但相遇相知後，即便同性也能延續繁衍，但它們各自分開後到哪裡去了呢？這又是什麼樣的可能性？

藝二代青出於藍

上世紀八〇年代從海外留學歸國的藝術家們，造就了九〇年代藝文環境的風起雲湧和當代藝術風潮。而他們的第二代在這樣的氛圍下成長，很多也跟隨父母親的腳步選擇藝術創作。他們能否走出父母的光環，找到自己的一片天呢？

莊普的女兒莊昀，從小在伊通、SOCA 都看見她，長大後她選擇去西班牙唸創作，每年回台。2013 年她跑來竹圍工作室嘗試用陶土做創作，離開平面繪畫尋找感官的新體驗。那一個月她看到竹圍的生態、環境、觀音山，也同時看到跟環境氛圍反差非常大的房屋銷售廣告竹棚，覺得太不搭調了！她後來在伊通發表《Do You See Me Looking Back at You?》（你看到我在看你嗎？），用超級創新的手法，把竹圍工作室面對的視覺障礙清理出來，還給我們一片假想的天空。如此乾淨、透氣的空間，我看到作品時非常有感，因為這件廣告立牌已有多次非法霸佔鄰居農地了。我看見莊昀

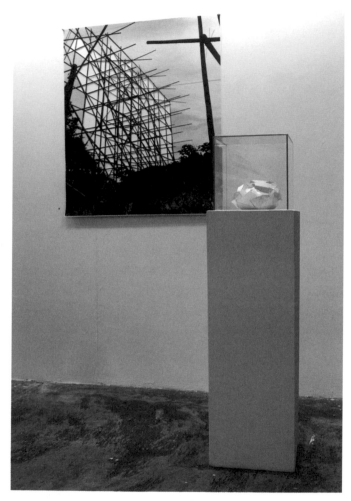

莊昀《Do You See Me Looking Back at You?》，
相片、複合媒材，98×86cm、26×26×26cm（莊昀提供）

明顯地青出於藍，她的手法、切割，學到莊普的精髓，展現當下觀察的內涵，是如此真實、如此幽默，加上超級的幻想力！

同為第二代的創作者何思芃是董陽孜的千金，在英國學藝術設計，回台尋找別於父母親的手法。2012 年她在誠品的個展，把

何思芃《變形中的南瓜馬車》，
複合媒材，20×27×1.5cm

長久蒐集的古董珠寶、首飾結合她的繪畫想像，延伸變為一張畫，是相當創新的手法。這件《變形中的南瓜馬車》裡面用到的小珠寶首飾，都是她從網路、小型古董拍賣中買回來的，然後研究造型、歷史、設計師與文化。理解之後，她再思索自己的創作元素如何與這些飾品一起做創意思考。這是設計與創作合併的手法，畫作不僅能掛在牆壁欣賞，其中的元素——別針——更可以拿下來使用，兼具實用性與故事性，也建立自己的創作優勢。

除了本身的創作外，何思芃同時也將母親董陽孜的書法作品轉換為金工飾品，把漢字之美連結到另一個感受層面，也是一種文創的發展！

不良
嗜好。

另一種市場的崛起

　　二十一世紀藝術市場雖然有各式藝術博覽會崛起，但業者要求的是具市場價值的作品。上一世紀追尋自我實現和實驗批判的另類、替代空間等都難以維持下去，紛紛關門或轉型，新時代的藝術家知道得找到更多元的路徑讓他的創意被發現，像是配合公部門各式藝術節慶、公共藝術等大大小小的標案，或結合文創開發來開拓另一個市場，是兩個新的可能方向。

　　最早認識潘羽祐是他到竹圍工作室做他台北藝術大學研究所的畢業創作發表。我很驚訝看到一個水墨的藝術家可以用他經營紙上山水的筆，在我們的牆壁上面畫了一個黑白的觀音山鳥瞰圖，也把我們工作室清楚地描繪在捷運旁邊，大大顛覆我對水墨藝術的刻板印象。展覽中我看到了這個壁畫的紙本原圖，有幸留下來紀念，算是有竹圍工作室在內的淡水河風光，彌補我當年錯失席德進對淡水的描寫。

　　潘羽祐後來跟著我們做很多不一樣的活動，像是彩繪捷運旁的涵洞作為竹圍市區到河灘地的入口意象，也和淡水的國小合作進行環境的探索和創意表現，發現他有親近兒童的能力，這些都是很難得的特質。當然他後來也獲得很多的邀請和機會，到寶藏巖、淡水老街、桃園地景藝術節畫出

潘羽祐《竹圍好風光》，
水墨，12×16cm

潘羽祐為竹圍工作室十五週年展所做的《竹林棲閑》，看似享受生活但也指出環境隱憂（潘羽祐提供）

融入周邊地景，把環境發展衝突的問題轉化為細膩又令人會心一笑的公共作品，帶給路人視覺上很大的溫暖。但是配合公部門的諸多政策與目的，會不會矮化他這類型藝術家的本質？作為承包廠商必要的折衷妥協和藝術家本位之間的各種衝突該如何化解？是我作為旁觀者的焦慮。

《Eyes》這件作品是藝術家何灝給我的禮物。當時他剛從美國唸藝術回台，不知道如何在台灣的社會起步，所以先到竹圍工作室來學習、參與一些計畫的推動。有一次我在他個人的工作室牆壁上看到這張畫，他在一個被拆掉的圓形桌板畫上一個森林精靈的形象。我被那對眼睛吸引，也跟他說這是一件好作品。他之後從視覺藝術的訓練跨到音樂、寫作與樂器，還規劃電子音樂的表演，在網路上有非常多粉絲，也成立獨立音樂的另類空間，多角化經營。這都是有創意的年輕人沒有鎖住自己，困在單一的定位、領域或材質，我看到他走在崎嶇的路途一路成長，尋找自己的意義與觀眾。有回我到他的另類空間，又看到這對眼睛，問他，「你牆上的作品賣不賣？」他感謝我多年的關心，決定送給我。我拿到掛上後，慢慢看著，更加覺得繪畫的奧妙。我想到他，想到這些藝術家離開學校後，嘗試尋找出一個路徑，一步一腳印，往前慢慢推動自己的興趣和能力，過程中儘管有非常多的挫敗，但堅持一定有回報。

何灝《Eyes》，補土、蠟筆、壓克力顏料、木板，100cm（直徑）

5. 回首收藏路

我很幸運在過去四十年收藏到那麼多件見證台灣創意與社會改變的代表性作品，也從這些藝術家們不懈的創作，更理解藝術的無限價值。藝術它可以引導我，不等待老去，而期待新的覺醒，讓生命變得更豐富。我希望利用這個機會跟更多人分享「消費」藝術的更多層面、更多意義，面對生活才有更多滋味。

我這個不良的嗜好是如何開始，前面第一章已經說明了。可是一路走來為什麼不斷地收下去？從哪裡收？不同時期收什麼？從中看到的是什麼？什麼樣的作品可以下手買回家？這些問題許多朋友都問過我，我都只清描淡寫的說，「看到喜歡就買了！」這句話雖然是百分之百正確，但是中間自我成長的過程是如何？作品買回來怎麼應用？是否有錯失的遺憾？在此，我想分享一下我的心路歷程。

家庭背景影響決定

四十年前，我購買藝術品是跟著其他人的品味以及家中的布置需求開始的。爸爸家中有很多瓷畫，還有彩繪福氣意象的大陶花器與大甕。我腦

海中深深記得一個血紅藍的花器，是我很喜歡的一件，也是蕭家的傳家寶貝。後來在訪問的美國家庭中也看到點綴在各個角落裡的油畫，十分雅緻。來到台灣，公婆家則有很多當時台灣流行的水墨畫作，還有婆婆多年來的工筆創作，和公公在東南亞買回來的風景人物

這血紅藍的花瓶還原釉燒的工法，讓每個陶瓶都有不同的色澤表現，在故宮也有一件極為相似的收藏

油畫又是一個不同的對比。我還記得玄關掛了一件他從越南買回來的大紅竹林漆畫，雅氣又喜悅地迎接賓客！

所以面對後來日系現代風格的新家，我就想做有別於樓上樓下、三代同堂大家庭的布置。從這個出發點開始，什麼風格可以搭配我們的思維？什麼是我不喜歡的？或是不敢收藏的？我一直喜歡不太寫實的內容，從蘇瑞屏那兒知道台灣有不少新類型的水墨創作者，所以便下手了幾件作品。漸漸地我把自己實用的陶藝、雕塑及壁畫也掛起來，配合家裡灰色的牆壁、黑色的地板。後來我開始和創作界有接觸，看到他們的前衛手法，深

不良

嗜好。

公公自越南購買的漆畫，有大紅竹報平安的好意

深敬佩他們的勇氣，卻不見得有足夠的私房錢或是藝術修養去購買他們的作品。

是消費，不是投資

我在美國主修經濟，副修西洋藝術及建築史，有太多理論及文化差異的資料得消化，參考書看到怕。我個性好奇，可是不考試就真的是一個懶惰的人，因為我有閱讀症，中文又不好，來到台灣更是沒有辦法用文字去理解台灣的藝術史，對論述更是沒有能力去分析及比較。所以對不擅文字的我來說，購買作品就如同買一本書、一個賞析學程，把作品放在家裡或工作室仔細賞玩、學習，而不用聽老師講一些艱澀的理論。以一件三萬元的小作品來說，一年每天花不到一百塊錢就可以擁有，想轉換心情就收起來換上另一件。所以我一直認為我的「收藏」談不上是投資，而是全然消費取向的。

　　老實說，我不在乎藝術家的簡歷，也不太細看作品的標題，這一點，我承認我並沒有認真地做好藏家的基本功！所以一開始常常仰賴藝評、畫廊經理等專業人士指點我潛力的未來新星。整個展覽看完以後，我大致喜歡的話，就會用我的視覺印象和心靈的眼睛去跟某一件作品互動，看看來不來電，就是那麼簡單！完全依靠右腦潛意識給我訊息，真的非常不理智！我常常都是半信半疑地選擇要去看的展覽，沒有百分之百的投資目標，而是根據百分之百的喜歡而下手的。不過我也常常懊惱，為什麼沒有收到某某人或是某某作品？但真的可惜嗎？難道我四十年眼光都不變？變變變才是人生！我四十年前喜歡的，與現在所欣賞的，真的很不一樣！四十年的人生經歷、世界改變，當然不同，但當初就曾學到一個評估的原則，那是老前輩陶藝家，師大英語系教授邱煥堂分享的方法：當代（Contemporary）、美感（Aesthetical）、真誠（Truthful）。作品是否能代表那個當下的時代？是否有美感表現？是否能傳達藝術家的真切情感？從這個 CAT 法則，我知道我收藏的藝術家們多半都是當下的創作者，更看到他們展現的手法與內涵，所以我完全沒有二手市場藏家不識創作者的憂慮！

不良
嗜好。

專業畫廊領我入門

上世紀八〇年代開始，畫廊伴隨著社會開放的腳步，逐漸興盛起來。除了外國人開設的藝術家畫廊之外，1981年東鋼侯太太接手的「春之藝廊」是我最先接觸現代藝術家的聖地，看到很多新鮮的風格，如：林壽宇、莊普、賴純純等人，很是欣喜。此外，阿波羅大廈琳瑯滿目的畫廊，也是我免費自學藝術的好地方！再加上我有「空中媽媽」、「空中女兒」的優勢，把在美國、歐洲觀察到的，回來做上下比對，看到台灣藝文風格和外國是如此雷同，但又蘊涵著一種特別的東方厚實文化內容。1987年春之藝廊因為侯太太接手家族事業，只好停止運作後，誠品畫廊出現了，那又是一個我經常造訪的長紅藝文空間！

千禧年後，經歷幾次金融海嘯和藝術市場的重整，商業畫廊也開始釋出檔期給青年藝術家，如亞洲藝術中心、大未來畫廊、耿畫廊等，在大直、內湖新的重劃區提供大型的展覽空間，不過也有很多小畫廊興起，代理剛嶄露頭角的年輕創作者。繼美術館與文化中心之後，各類藝術博覽會成為最熱門的藝術家伸展舞台，從南到北的藝術家呈現在大家眼前！尤其是視覺藝術聯盟的「台灣當代一年展」（Taiwan Annual）是我必然造訪的盛會。

青年藝術家席時斌在努力幾年後，
果然在香港巴塞爾藝術博覽會大放異彩（席時斌提供）

那裡也有很多專業的解說，介紹藝術家們的成長歷程，其風格的變化與市
場定位。很開心看到很多我當年看中的藝術家現在已經炙手可熱了，不過
我的口袋卻沒辦法追上他們的市場價碼！

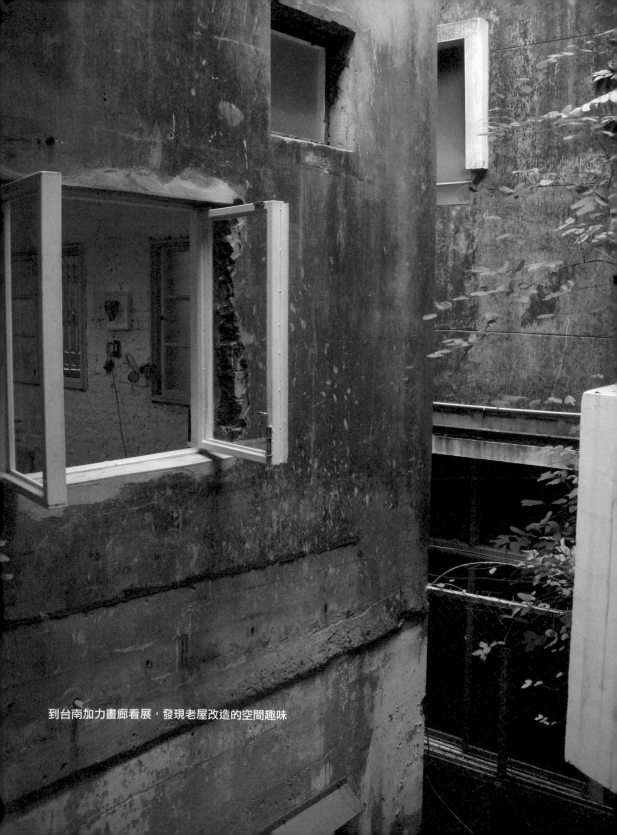

到台南加力畫廊看展，發現老屋改造的空間趣味

離開台灣一步，也可以抽空到上海、北京、深圳，還有最重要的香港巴塞爾藝術博覽會（Art Basel Hong Kong），那兒是藝術交易的頂尖市場！不論其規模大小，都是藝術大聚合的流水席，是心靈食糧吃到飽的絕佳機會！逛二個鐘頭後，通常我的腦袋就再也無法消化，心靈飽滿，也是一種極大的享受。

另類空間是淘寶的好所在

我接觸到最早的另類展演空間，是賴純純成立的 SOCA。後來陸續有伊通公園、二號公寓、新樂園等等，都是藝術家們在那個當代藝術環境資源還未到位時，以他們自己的資源，出錢出力打造出來，好讓同儕藝術家能有一個自由發表與交流的空間。這些空間展出的，經常是藝術家們在受到市場肯定前的實驗作品，我總是可以看到最前衛的概念，甚至是行為藝術的演出，也聚集了很多創作者在這裡互相觀摩與交流意見。

除了屹立不搖的伊通公園外，1995 年由二號公寓舊成員推出的新樂園藝術空間是採會員制，共同負擔空間的運作費用，至今已有十幾期，隱身在中山北路精品區的巷弄中。2006 年，非常廟也開始經營藝文空間，結合跨界的展演，再來有視覺藝術聯盟與悍圖社一起經營的「福利社」，

不良

嗜好。

「福利社」免費申請，提供藝術家實驗發表的空間（視覺藝術聯盟提供）

都在新生高架橋的旁邊。其實，另類空間的營運非常辛苦，最近幾年更是
難熬，很多單位只好轉戰城市邊緣的巷弄，降低開支，像是隱身公館的立
方計劃空間、大龍峒的海桐藝術空間、大稻埕邊緣的台北當代藝術中心、
萬華結合社區發展的水谷藝術等等。他們多半都有策展或藝術研究人員在
背後支撐，好讓現代藝術的不同內容聚落可以坐下來，互相交談及討論。
我非常建議大家可以去這些另類空間接近藝術家、策展人，跟他們對話，

了解基本的現代藝術發展趨勢，從這些地方也可以窺見，替代空間對藝術家來說是前往更大市場的跳板。

　　離開台北，到新竹、台中、嘉義、台南、高雄、甚至花東，各地也都有很多小而美的空間，由懷抱理想的文化人在後面努力支撐。藝術家是他們的夥伴，透過他們提供的舞台，向城市展現不同的面貌與新的發現。每到一個城市我總是喜歡到這些地方去晃晃，感受另類的氛圍也順便淘寶，看看有沒有看對眼的作品！

無法收藏的藝術

　　以前有眼不識泰山，見到大師，不知其智慧之深遠！1998 年我受文建會當時規劃的九九峰藝術村之託，進行全球藝術村的研究計畫，有幸拜訪在紐約的謝德慶，他那時正在打造華人藝術村的夢，買了老房子自己出資出力，改造為可以居住的兩套藝術空間。我當時只知他是極有特色的行為藝術家，已經在紐約的藝壇獲得注目，相當不容易，但是他卻極為謙虛及低調，直說能力有限，不能提供更舒適的住宿空間，只想給台灣來的藝文人士有一個歇腳的據點。如今，各地美術館都在為他做回顧以及典藏他的作品。而行為藝術也可以典藏的嗎？

　　其實藝術創作有很多媒材，越來越無限，也有從視覺跨到表演藝術
的。我曾經和蔡國強互動，拜訪他在紐約 14 街如文人畫房一樣的家，真
的給我很大的感觸，沒有太多不必要的傢俱及物件，只是一個充滿中國文
人氣質的空間。但是他的炸藥作品，只能看，不敢買下手，已經被誠品代
理了！而黃文浩也從傳統媒材跑到科技藝術的領域，只能欣賞他虛擬人物
黃安妮如周公夢蝶般的夢幻演出；或是蔡明亮裝置在國立台北教育大學美
術館的《郊遊》，那是跨界的高手，用身體五感去體驗他要說的話。

　　有的創作是過程藝術，無法典藏，例如林銓居和忠泰建築文化藝術基
金會合作的《晴耕雨讀》計畫。他在基金會的支持下，在大直高房價的建
築基地開墾出一畝田，在城市實踐另一種生活方式與態度。我從他播種、
插秧、拔草、在田中生活、繪畫到收成的盛大活動都有參與，因為我住在
大直，就在隔壁街角遇見這景象，是多麼美好的視覺饗宴！

　　而王文志的大型竹編作品也因為規模和材質的關係，難以收藏。不論
是他和董陽孜在嘉義演藝廳合作的《竹墨》，或是最近在北美館製作的定
點裝置《庇護所》，我都只能在展期中多去用手、用心、用四肢體驗他和
其團隊細心手工做出的這些大型裝置，品嚐無法耐久的孟宗竹的香氣與美
好造型。而他作品上方那通往宇宙的開口，似乎在說萬物來去沒有永恆，

帶國外藝術家參觀林銓居《晴耕雨讀》計畫
左起：林銓居、印度藝術家 NS Harsha、我、印尼藝術家 Nindityo Adipurnomo

只能反求內心的平靜，就當作是當下的禪修吧！

　　我所收藏的，都是我能近近觀看、靜靜吸收創作者非語言表達的訊息。只要作品超過我可以放在家裡客廳的比例，哪怕是尊敬的賴純純或莊普、董陽孜老師，或是青年藝術家席時斌的飛馬，也只能忍痛割捨，當然它們的價格也遠遠超過我私房錢可以負擔的上限，只能在展出時多看幾眼了！

國際大展開拓我的視野

　　二十多年前，我利用空中媽媽及女兒的身分，常以探親為名，順路獨自或是與藝文朋友一起去看看國外有什麼新鮮的展覽。回想 1987 年我隻身去體驗什麼是德國文件大展，站在一件作品前，雖然看不懂標題，可是卻被它吸引著走不開，真是奇怪！轉過頭竟看到一個長辮子的東方女生，天呀！是賴純純老師！那真的是心有靈犀？同好在異國相遇，驚喜不已！

王文志的作品常有可以遙望宇宙的天穹
此為他在北美館的臨時性裝置作品《庇護所》（臺北市立北美館提供）

不良

嗜好。

還有一個視覺印記一直深留在我的腦海，是英國印裔藝術家安尼施‧卡普爾（Anish Kapoor）早期在倫敦泰特現代美術館（Tate Modern）的「大紅喇叭」，我深深受到其比例和空間手法的吸引。後來到芝加哥看到了他的大作《雲門》（Cloud gate），我與孫子們也變為他的粉絲了！

其他像是兩年一度的威尼斯雙年展也很特別，不過到每一個國家館都要痛苦的排隊，不如四處走走，到小巷弄裡去找自己喜歡的。我就這樣在運河裡看到蔡國強從中國運來的老帆船，那時還不知道他是何方神聖，現在我才理解他的馬可波羅計畫[1]的內涵！如今上了年紀，到國外看大型的展覽真的太辛苦，每每都得評估我的體力審慎規劃行程，但看展覽獲得的精神能量，是什麼也無法比擬的！如果寒暑假計畫到歐美去做家庭旅行，我非常建議把國內外藝術大展列為目的地之一，看看國外頂尖的藝術是什麼樣子，了解一下我們台灣在這屆威尼斯雙年展的藝術家是誰。假如更有時間去看五年一度的卡塞爾文件大展，那就要有看不懂的心理準備，就當作去看看古蹟、品嚐美食吧！紐約在暑假也有很多特別的大展，全國篩選

1　這 1995 年的計畫是配合馬可波羅從中國大陸泉州返回威尼斯港七百週年所做，《馬可波羅遺忘的東西》結合歷史考證、藝術行為、展覽、觀光銷售等手法，很是新奇有趣。

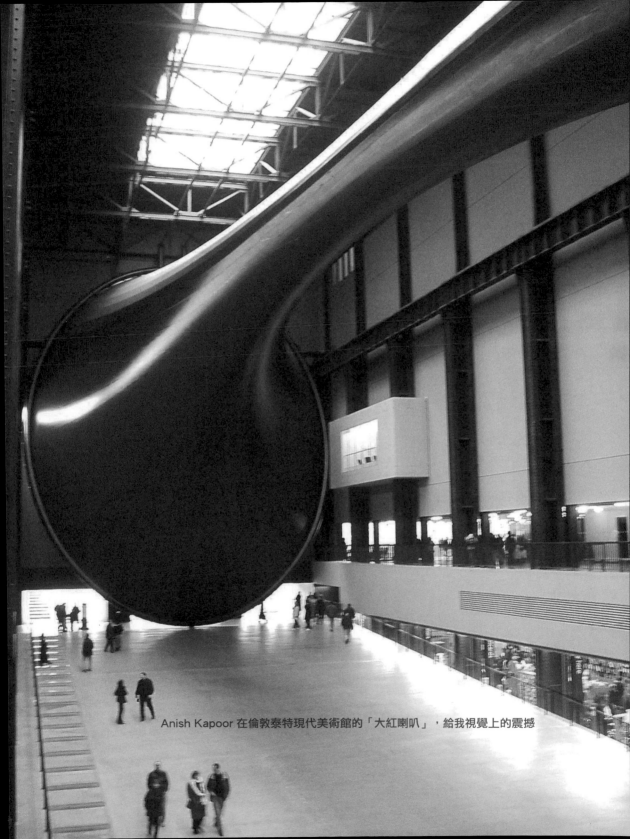

Anish Kapoor 在倫敦泰特現代美術館的「大紅喇叭」，給我視覺上的震撼

2002 年的文件大展已經可見現在非常普遍的民眾參與活動

不良
嗜好。

三個孫子在朱銘香港的
展出前一起比畫「太極」

的高手齊聚各大美術館。也可以到布魯克林河邊的另類空間去看他們葫蘆
裡賣什麼不一樣的膏藥。這些人文薈萃的城市都有大人和小孩會喜歡的表
演藝術、夜生活，是可以闔家同樂的文化旅行，也是對孩子美感教育的潛
移默化！

　　不過有那麼多的藝文活動該如何挑選呢？我主要還是從周邊朋友的口
碑，我相信他們的品味跟我相近，所以只要他們說有什麼精采的展演，我
都會抽空去，這比我自己去挑選輕鬆多了！不過要小心文化差異，許多國

內外雜誌推薦的表演和展覽，我不見得喜歡呢！例如陳張莉千辛萬苦買到大導演勞勃・威爾森（Robert Wilson）在布魯克林音樂學院（BAM）的演出，讓我大開眼界什麼是現代表演藝術！但是他在柏林與在地劇團的結合演出，好不容易排到票了，我卻聽不懂、看不出背後的意義。不過他與印尼合作《加利哥的故事》（I La Galigo）又是如此的精彩，如仙女下凡般美麗的盤古開天闢地的故事。

收集的自信來自 CORE 原則

我真的「看到喜歡就買」？ 我回頭分析出我的衡量方式：CORE 核心價值。C 是 Contemporary，作品是有時代代表性的，從古到今，創作都被它的背景故事所影響。那我們買到的是不是這個時代的某一種縮影？是否隱藏著一個當下的故事或社會議題？這是我比較期待看到的。O 是 Original，這個藝術家是不是有獨特的風格，如果仿古也要有青出於藍而勝於藍的巧思；是否有和其他人不同的獨特手法或是媒材，但也可能因為與眾不同，社會還不見得理解他的獨特創新而尚未被接納，類似這種情形，我會更加注意，鼓勵這些創作者繼續走下去。R 是 Reflective，這作品帶給我的不一定是美、也不一定是善，但能令我去思考某一方面的議題、

事件，或我遺忘的記憶。這一點我很在乎，每一個人看非語言的視覺作品時，各自都有自己背後的思考邏輯及經驗，所以作品帶來的閱讀是不一樣的。就像外國人說的"one man's meat is another man's poison"，青菜蘿蔔，各有所好，你喜歡的不見得別人會喜歡，你看到的故事，可能別人看到另一個面向。大家都有玩塔羅牌的經驗吧？它就是這樣！你摸到什麼牌，洞察你的命運，但同樣的一張塔羅牌，每個人解讀的重點卻不一樣！E 代表Enlightening，這件作品有沒有辦法讓我聯想到一個洞見呢？能不能協助我更通透地看待事物？

其實不用想太多，喜歡就買！Just do it！有緣份碰上精神糧食，添加生活的樂趣，如果在自己可以負擔的範圍內，就不應該算是不良嗜好吧！有的作品我一掛就是十年，捨不得把它替換，從成本精算，這樣的消費比我買高跟鞋、晚宴包包還要划算啊！比起一年用不到四、五次的鞋和包，買作品不是更好嗎？

我這個香港人過年還是很傳統，
用桃花、桔子、水仙花和我的藝術藏品一起迎接春天的到來

結　語

我四十年都在尋找內心中的疑慮，怎麼樣過日子才是快樂的？從左腦的經濟分析人，到在這片土地上沒有辦法降落接到地氣，到最後找到了藝術。人生必須獲得五感的滿足才能自在！

我覺得非常榮幸，在台灣見證到一個很特別的時代，產業發展、政治環境、社會氛圍快速的變動，但這裡的藝術文化工作者引導我，不要用左腦，要用右腦來感受，去接受這個美麗的福爾摩沙的環境與生態。更有意思的，他們帶領了我看到這小島上真正的多元文化與歷史背景，其中的傳統價值，讓受西方教育的我欣然接受，成為一個台灣媳婦了！我這個外國媳婦起初格格不入，腦袋一片空白，說出來的話，好像我公公說的「頭コンクリ」（阿達馬孔固力），腦袋硬梆梆的！但透過文化藝術以及與藝術家的互動，幫助我從一個科學分析、做未來產業盤算的腦袋，轉為用文化藝術啟發創造力和想像力，我發現藝術中有更大可能閱讀的內涵，還有更超然美麗的幻想。

從左腦到右腦，從國際到在地的理解，可以算是很特別的一個轉換。我以前常問一句話"What it's all about ?"（這一切是為了什麼呢？），我先生

一聽到就緊張了，好像我又覺得有什麼不滿意、在質疑我們生活的原則。其實這是我自己在掙扎，因為我不理解人生為何，但是透過文化藝術工作者，尤其是視覺藝術，給我開了這扇門，在欣賞了那麼多件藝術品後，我理解到「天生我材必有用」，我用我自己的天份去做我能做的事，人生頓時變得非常有意義！我要感謝藝術家和他們的創意給我的引導，我一路如何走來，想必大家都已經看到了。

藝術給我右腦的啟發，
三十多年前參與美國亞利桑那州陶藝營

　　藝術品對我來說，不是一項投資，無從研究投資報酬率，更常有錯誤的投資。但最重要的是，我看到我喜歡的，就以消費的心態去買能力所及的藝術品，當下即能享受，就像一件新的玩具或包包一樣。我用這個小小的東西，去理解藝術工作者他們思考的是什麼、關注的是什麼？只要

價錢是消費得起的。而且我不管它是什麼媒材，感覺作品好像是有什麼訊息要傳遞給我、感動我，我就下手了。可以說全然的不理性，也可以說非常相信自己的第六感吧！

然而二、三十年後重新檢視，這件作品是否是一個高回收的投資？真的是說不定。譬如我至今收到的一百多件，其中百分之六、七十都是現在主流的藝術創作者，我有幸收藏到他們當年創作旺盛期的作品，整體價值應該增加不少吧！不過那對我來說是題外話，我最高興的是我已經享受過這一百多件藝術品，細讀每件作品要表達的意思，改變我看待人生為何這件事。

不過我現在還有一個困擾——這個不良嗜好是否應該要戒掉呢？很難戒，上個月又犯癮了，是否自我安慰別太過分就行了!? 但是還有兩個問題。有別於可以用科技來傳播的表演藝術，視覺藝術作品是獨一無二的，只有在展覽當下的那幾天看得到。展覽結束了，就只有購買者才看得到，那是不是太過私有化了？我常常有這個想法。另一個恐怖的問題，就是我實在收藏太多了，家裡的空間放不下，客房變成儲物間，而真的儲物間早已爆滿！只好求助專業的藝術倉庫。但作品多的好處是，我可以每一兩個月，就把家裡的布置調換一次，看我的心情掛什麼畫，一年四季都不一樣，

真的是一大享受！人家跟著季節換衣服，我是跟著心情換畫，所以也不需要花很多錢幫家裡作特殊的設計或是買昂貴的傢俱，因為我的畫就是最好的布置品！

可是我總要思考，這些那麼珍貴的藝術品在我手上，我一個人對著它們，這樣是好的嗎？「獨樂樂不如眾樂樂」，有可能嗎？怎麼樣讓更多人分享我的喜悅呢？所以我很期待透過這本書，可以讓大家看到這四十年來台灣現代藝術的發展，這些藝術家他們的歷程、與社會連結的關係，更希望讀者們從中可以看到台灣獨特的文化環境，鼓舞大家一起「消費藝術」，支持這些創造力綿延不絕。

而這一百多件作品，最後要怎麼辦呢？我希望在我有生之年，這些作品有機會可以到一個更好的公共環境讓更多人看見、欣賞或參考，並讓年輕的研究者去深入這些創意的背後脈絡。不管是三、四十年前前輩藝術家的作品，或是現在當紅藝術家年輕時的實驗手法，甚至是青年藝術家初出茅廬的突發奇想。

從當代視覺藝術的多年洗禮出發，去享受表演藝術，讓我體會到更多。例如：雲門的演出，每一次都帶來巨大的視覺衝擊；賴聲川表演工作坊的《如夢之夢》，讓我看破很多事情；李國修「屏風」的每檔演出都令

不良

嗜好。

我反省當下；楊德昌細膩個性正如其電影作品，令人玩味。他們每一位的作品、一言一行，都是在找人生的本質，他們是如此踏實的走，謙卑、努力、埋頭苦幹，堅持下去！

我們身邊有很多不一定有國際能見度的藝文人士，如原住民歌手巴奈（Panai Kusui）悲傷的聲音、胡德夫懷念的民謠，這種歌聲，會讓你理解原住民的困難處境。我以前還聽不懂台語，一聽到作曲家鄧雨賢的歌謠，就可以感受台灣社會的束縛。聽到客家的採茶曲，茶香就會從耳朵觸動味蕾，這是我的感官給我的另外一種畫面，從聽覺引出嗅覺、味覺的想像。還有設計師洪麗芬，湘雲紗在她的改良下變成國際知名的新東方材質，也讓我回想到小時候家中傭人穿的黑膠綢褲子，撫慰我觸覺的鄉愁。其他還有更多文化工作者在背後支持台灣文化的綿延和成長，例如：詹宏志、嚴長壽、龍應台、張培仁等，以及許多專家學者。沒有他們，台灣文化的獨特性，怎麼會有那麼多的可能呢！

我觀察到，一個藝術家的成長從他開始發表之後，一定要有掌聲才能堅持下去；一定要有經濟上的協助，才能專心深入他的創作，等待下一次的露出機會，或是去研究、去交流、去嘗試，摸索其他的創作方向。到其成熟的獨特風格出來，這個過程最快也要十年！所以如果大家肯定創意對

1999 年，我與先生身著洪麗芬的湘雲紗坐在林明弘台灣花布的地板作品上，
兩個傳統特色布料的當代交會

於進步社會的貢獻，藝術帶給我們的心靈撫慰，那就以消費、贊助、投資
等各種形式來支持這些創作者對創作的堅持吧！沒有蛋就沒有雞，沒有雞
更沒有蛋，希望大家有機會來買一下雞蛋吧！

感 謝

　　難得有機會，整理了四十年來我所珍惜的一百多件台灣當代藝術作品，而今年能夠出版這本畫冊書，背後得感謝很多幫助我做這件事的人。最重要的是收藏顧問胡朝聖、藝術顧問賴香伶、經營顧問蘇瑤華。他們三位都是我超過二十年的好朋友，經過多次的會面、分析，一直鼓勵我不要放棄。感謝我的編輯小組，從開始整理作品清冊的翁淑英，彙整初稿的李曉雯，到最後要敬謝老夥伴姚孟吟擔任本書的主編，她用心對話，疏理出我在台灣四十年的思考及見證。當然，也要向清理、分類、送出作品到各個框裱與拍攝單位的蕭云柔及錢又琳致謝，龐大資訊蒐集和對照的工作，實在很辛苦。

　　我更珍惜國家文藝基金會的肯定，補助這本書的出版。這本書今日得以順利問世，也要感謝遠流出版公司豐富經驗的編輯曾淑正與我們對話，肯定我的出發點，協助文字修訂，以及美編邱睿緻不厭其煩的調整。沒有以上這些人物的一路陪伴，本書一定沒辦法如此清晰的呈現，我也沒有機會如此深入地回憶台灣文化藝術人才給我的信心與快樂。

　　最後，我得感謝家人的接納以及我先生長期的鼓勵，讓我有辦法收藏這些作品。因為這次將藏品整理出書的心願，一年多來，提筆忘字的我，埋頭苦幹的寫，用中文寫出四萬多字，家人在過程中也全力配合。還有竹

2014 年我和先生重返柏克萊校園，回想五十年前
母校的自由氛圍造就今日的我，也提醒自己，莫忘初衷

圍工作室的同仁，協助我放下日常的工作，我才能投入這個我最不擅長的
文字創作，替代熟悉的非語言視覺表達。

　　感謝大家，感恩我與你有緣在一起。

不良

嗜好。

田文筆
《迎春》

白宗晉
《無題》

王德瑜
1970 年出生於台灣新竹，現居台北生活與創作。

《No. 80-1》，2015 年，布料、塑膠氣袋，50×50×50cm。

田文筆
1978 年出生於台灣屏東，現居高雄生活與創作。

《迎春》，2007 年，版畫 1440/2500，42×58.2cm。

白宗晉
1962 年出生於台灣台北，現居台北生活與創作。

《無題》，1989 年，陶，23×14×10cm。

《Luminia 10.》，1991 年，複合媒材，70×43×26cm。

石晉華
1964 年出生於台灣澎湖，現居台北生活與創作。

《真實與虛假》，1989 年，紙張、相紙，67×71cm。

《雄獅計劃》，1993 年，複合媒材（雜誌、簽字筆），61×46×3cm。

朱銘
1938 年出生於台灣新竹，現居台北生活與創作。

《鴨子》，1987 年，水墨，35×25cm。

何孟娟
1977 年出生於台灣基隆，現居台北生活與創作。

《小白》，2011 年，攝影 1/200，102×120cm。

《Frances Siegel》，2017 年，攝影 1/5，60×115cm。

何思芃
1979 年出生於美國，現居台北生活與創作。

《變形中的南瓜馬車》，2012 年，複合媒材，20×27×1.5cm。

何瑤如
1964 年出生於台灣台北，現居台北生活與創作。

《靜與思》，2001 年，陶、金箔，15×15×3cm／件，共二件。

何灝
1984 年出生於台灣台北，現居台北生活與創作。

《Eyes》，2009 年，補土、蠟筆、壓克力顏料、木板，100 cm（直徑）。

何瑤如
《靜與思》

吳昊
1932 年出生於中國南京，現居台北生活與創作。

《玩鼓的小丑》，1982 年，水墨，33×33cm。

吳瑪悧
1957 年出生於台灣台北，現居高雄與台北生活與創作。

《風景1990》，1990 年，色紙，29×34×2cm。

《咬文絞字系列—Pop Art、Art Nouveau》，1993 年，壓克力玻璃、碎紙，42×11×34cm。

《咬文絞字系列》，1993 年，玻璃、碎紙，30cm（直徑）。

《小甜心》，1999 年，電腦輸出，10×17cm。

吳瑪悧
《風景1990》

吳學讓
1923 年出生於中國四川，2013 年逝世於美國洛杉磯。

《群鵝》，1976 年，水墨，45×34.5cm。

巫義堅
1964 年出生於台灣台北，現居台北生活與創作。

《文—II-24》，1992 年，複合媒材，37.5×42×10cm。

吳瑪悧
《咬文絞字系列》

李明則
1957 年出生於台灣高雄岡山，現居高雄生活與創作。

《後紅里》畫作局部，2005 年，陶瓷版、繪圖電腦轉印，17×17×1.5cm。

李燕華
1971 年出生於台灣彰化，現居台中生活與創作。

《戀人們 Lovers I》，2006 年，瓷、釘子，4.5×4.5×1.5cm。

吳瑪悧
《小甜心》

杜十三
1950 年出生於台灣南投，2010 年逝世於中國。

《時間》，1995 年，手稿，27×43cm。

林明弘
1964 年出生於日本東京，現居台北與布魯塞爾生活與創作。

《無題 I . II . III（長壽）》，1999 年，花布、賽璐珞片，21×29.5cm。

林珮淳
1959 年出生於台灣屏東，現居台北生活與創作。

《女人》，2002 年，數位圖像輸出，16.5×25cm。

不良

嗜好。

林燕
《1980 年陶藝作品》

邵婷如
《我在海邊撿了一塊木，來不及問起
它的前身，海裡的魚或許知道。》

林燕
1946 年出生於中國浙江，現居台北生活與創作。
《1980 年陶藝作品》，1980 年，陶、皮線，18×8×10cm。

林鴻文
1961 年出生於台灣台南，現居台南生活與創作。
《錯向》，1997 年，壓克力彩，97×87×6cm。

邱煥堂
1932 年出生於台灣新竹，現居台北生活與創作。
《週記》，1982 年，陶瓷、釉色筆，32×32×2cm。

邵婷如
1963 年出生於台灣台北，現居台北生活與創作。
《腦袋的精靈飛躍在雲間眺望，向四肢與繩索道早安》，1990 年，陶、繩子，
37×31×12cm。
《我在海邊撿了一塊木，來不及問起它的前身，海裡的魚或許知道。》，1991 年，
複合媒材，17×23×2cm。
《仰頭的姿態，各自航行在冥想的海域》，1992 年，水彩、複合媒材，
21×26×1.5cm。

侯玉書
1968 年出生於台灣台北，現居台北生活與創作。
《日記中的場景 3》，1993 年，單刷版畫，76×104cm。

侯宜人
1958 年出生於台灣台中，現居美國生活與創作。
《影子盒》系列，1993 年，複合媒材，24×30×7cm。

姚瑞中
1969 年出生於台灣台北，現居台北生活與創作。
《二粒一百》（臨吳彬《羅漢圖》及文徵明《蕉蔭仕女圖》），2007 年，手工紙
本設色、金箔，70×100cm。

紀紐約（紀凱淵）
1983 年出生於台灣高雄，現居台南生活與創作。
《運動三部曲──雙打彈珠台》，2014 年，複合媒材 1/3，153×52×102cm。

范姜明道

1955 年出生於台灣台北，現居北京生活與創作。

《金茶壺》，1992 年，複合媒材，17.5×12.5cm。

《博物館系列—No. 28》，1995 年，陶、金釉、黑色木框，34×28×6cm。

《在地點子》，2001 年，瓷、絹印，21×21×1cm。

徐洵蔚

1956 年出生於台灣台北，現居台北生活與創作。

《汝娃》，1996 年，複合媒材、鋁箔、墨汁、塑膠玩偶、膠，28×16×8cm。

涂維政

1969 年出生於台灣高雄，現居台北生活與創作。

《人和城市的測量影像—上海》，2010 年，攝影 2/3，42×28cm ／件，共二件。

《情人節快樂》系列，2011 年，人造石（高密度樹脂加石粉）4/9，
49×22.5×8cm。

袁廣鳴

1965 年出生於台灣台北，現居台北生活與創作。

《盤中魚》，1992 年，VHS 錄影帶，120min。

張乃文

1966 年出生於台灣台南，現居台北生活與創作。

《中國製造的文化 Culture made in Mainland China》，2012 年，聚合物，
34×38×25cm。

張正仁

1953 年出生於台灣台北，現居台北生活與創作。

《平安喜樂》，2007 年，版畫 2080/2500，40×48cm。

張杏玉

1971 年出生於台灣，現居台北生活與創作。

《膚賦—c006》，2002 年，攝影 2/8，50×50cm。

《膚賦—c010》，2002 年，攝影 2/8，20×59cm。

張杰

1921 年出生於中國上海，2016 年逝世於台北。

《素心蘭》，1990 年，水墨，63.5×49cm。

《波斯菊》，1993 年，水墨，49×64cm。

張清淵

1960 年出生於台灣台北，現居台南生活與創作。

《Ceremonial vessel》，1996 年，陶盤，35×13×15cm ／件，共二件。

范姜明道
《金茶壺》

范姜明道
《在地點子》

徐洵蔚
《汝娃》

張正仁
《平安喜樂》

張清淵
《Ceremonial vessel》

不良

嗜好。

莊明景
《石斗》

莊明景　　　　莊明景
《浮標》　　　《一片秋葉》

莊明景
《黃山之美》系列

莊明景
《桂林風景》

莊明景
《宇宙再生》

莊明景
《西藏札達托林寺的小金鑰》

莊明景
《徽州古意》

莊明景
《黃山之美》系列

梅丁衍

1954 年出生於台灣台北，現居台北生活與創作。

《哀敦砥悌 identity》，1994 年，獎狀，43×30cm。

《1997》，1997 年，數位輸出 1/5，90×180cm。

莊昀

1983 年出生於台灣台北，現居西班牙與台北生活與創作。

《Do You See Me Looking Back at You?》，2013 年，相片、複合媒材，98×86cm、26×26×26cm。

莊明景

1942 年出生於台灣台北，現居台北生活與創作。

《石斗》，1981 年（個展年代），攝影 1/8，69.5×86cm。

《浮草含秋》，1981 年（個展年代），攝影 1/60，13.5×10.5cm。

《一片秋葉》，1981 年（個展年代），攝影，40×29cm。

《浮標》，1984 年（個展年代），攝影，60×55cm。

《黃山之美》系列，1985 年（個展年代），攝影，25×15cm。

《黃山之美》系列，1985 年（個展年代），攝影，75×49cm。

《桂林風景》，1996 年（個展年代），攝影，25×15cm。

《宇宙再生》，1997 年（個展年代），攝影，65×103×2cm。

《西藏札達托林寺的小金鑰》，2000 年（個展年代），攝影，78×105cm。

《黃山意境——羨君無紛喧　高枕碧霞裡》，2003 年（個展年代），攝影 1/60，90×120cm。

《徽州古意》，2003 年（個展年代），攝影，26×38.5cm。

《黃山之美》系列，2003 年（個展年代），攝影，127.3×85cm。

莊普

1947 年出生於中國上海，現居台北生活與創作。

《心靈與材質的邂逅》，1983 年，宣紙、水彩紙、紙板、壓克力顏料，193×130×3cm。

《掛著 Hanging》，1989 年，壓克力顏料、樹枝、麻繩、畫布，36×26×10cm。

《幻滅之國》，1990 年，樹枝、油畫，46.5×43.5×4.5cm。

《你就是那美麗的花朵 You are the Beautiful Flower》，1997 年，複合媒材，36.7×26.5×2cm ／件，共六件作品與三件現成物。

《尺度外 Beyond the Yardstick》，1999 年，複合媒材，36.5×29×8cm。

《一片雲　一棵樹　一塊石》，2008 年，絹印 5/10，60×79×3cm ／件，共三件。

《水泥中的花朵》，2010 年，不鏽鋼、石頭，215×121×140cm。

附錄：蕭麗虹 1976-2018 年藝術收藏品列表
（依藝術家姓名、作品年份排序）

許拯人
1958 年出生於台灣桃園，現居台北生活與創作。

《為人民服務》，2009 年，蚊香、鐵絲網、壓克力，35×105×10cm。

郭淑莉
1957 年出生於台灣高雄，現居台北生活與創作。

《無題》，2002 年，油畫，15.5×22.5cm。

郭維國
1960 年出生於台灣台北，現居台北生活與創作。

《迷遺之翅》，1999 年，陶，23×12×3cm。

陳文祥
1957 年出生於台灣台北，現居台北生活與創作。

《實體聖母抱嬰二號》，2010 年，塑膠袋實物，49×64×2cm。。

陳以軒
1982 年出生於台灣台北，現居台北生活與創作。

《遍尋無處》，2011 年，無酸數位輸出 1/6，16×20cm。

陳平輝
1973 年出生於台灣台中，現居台北生活與創作。

《種一畝獨白 II》，2004 年，複合媒材（白色棉枕、紅色朱針），
67×37×19cm／件，共十二件。

陳正勳
1957 年出生於台灣彰化，現居台北生活與創作。

《陶與木的系列》，1992 年，陶、木，34×33cm。

《茶壺與杯創作系列》，1999 年，陶，35×35×15cm。

《冬景》，2010 年，陶，50cm（直徑）。

《茶壺與杯創作系列》，2014 年，陶，28×9×12cm／件，共二件。

陳伯義
1972 年出生於台灣嘉義，現居台南生活與創作。

《窗景（高雄市紅毛港海汕二路 119 號 楊志忠宅 -II）》，2007 年，
雷射輸出彩色相紙 1/8，77×60cm。

陳幸婉
1951 年出生於台灣台中，2004 年逝世於法國巴黎。

《水墨抽象創作系列之一》，1990 年，水墨，17×17cm。

莊普
《掛著 Hanging》

莊普
《你就是那美麗的花朵
You are the Beautiful Flower》

莊普
《尺度外
Beyond the
Yardstick》

陳以軒
《遍尋無處》

陳平輝
《種一畝獨白 II》

陳正勳
《茶壺與杯創作系列》

陳正勳
《冬景》

陳伯義
《窗景（高雄市紅毛港海汕二路 119 號 楊志忠宅 -II）》

陳正勳
《茶壺與杯創作系列》

不良

嗜好。

陳國能
《無題》

陳國能
《無題》

陳慧嶠
《祇是喜愛》

陳慧嶠
《落下的天堂》

陳慧嶠
《不眠的夜》

陳慧嶠
《機率》

陳慧嶠
《細語》

陳慧嶠
《斜念》

黃文浩
《門》

黃佳惠
《嫵媚》

陳冠君
1961 年出生於台灣嘉義，現居彰化生活與創作。
《社會份子 #2》，2001 年，複合媒材，22.5×16×8cm。

陳庭詩
1913 年出生於中國福建，定居台中，2002 年逝世。
《夢在冰河》，1978 年，甘蔗版畫 14/30，60×61cm。

陳國能
1959 年出生於台灣台中，2000 年逝世。
《無題》，1987 年，陶瓷，25×10×2cm。
《無題》，1988 年，陶板，41×31×2cm。

陳張莉
1945 年出生於中國重慶，現居台北與紐約生活與創作。
《雲與山的對話》，1995 年，油畫，30×30cm。
《束無縛》，2013 年，油畫，30×30cm。

陳順築
1963 年出生於台灣澎湖，2014 年逝世於台北。
《白色的傳統》，1992 年，攝影、木框，30×45×4cm。
《集會家庭遊行》，1996 年，攝影 7/20，78×52cm。

陳慧嶠
1964 年出生於台北淡水，現居台北生活與創作。
《祇是喜愛》，1990 年，複合媒材，34×28.5cm。
《默照》，1992 年，複合媒材，150×180×6.5cm。
《落下的天堂》，1995 年，羽毛、壓克力、不鏽鋼，90×91.5×10cm。
《不眠的夜》，1997 年，複合媒材，41×41×6cm。
《機率》，1999 年，舊撲克牌，9×9×1.5cm。
《細語》，2002 年，人造纖維、針，90×90×6.5cm。
《斜念》，2002 年，畫布、壓克力、針、銀蔥線，90×90×6.5cm。

陳龍斌
1964 年出生於台灣雲林，現居台北生活與創作。
《新新石器時代》系列，1996 年，雜誌、木、皮繩，44×30×6cm。

黃文浩
1959 年出生於台灣彰化，現居台北生活與創作。
《門》，1992 年，銅，12×38.5×12cm。
《上帝與我》，1996 年，複合媒材（雜誌、節拍器），150×30×50cm。

黃佳惠
1960 年出生於台灣台北，現居台北生活與創作。

《嫵媚》，1995 年，陶，22×15×11 cm。

黃金福（黃津夫）
1969 年出生於台灣台南，現居台南生活與創作。

《寂寂——殘缺物語系列 -3》，2002 年，綜合媒材，28×27×5cm。

黃建樺
1979 年出生於台灣彰化，現居高雄生活與創作。

《走獸——熊》，2006 年，攝影 1/5，185×120cm。

董陽孜
1942 年出生於中國上海，現居台北生活與創作。

《德如海壽如山》，1984 年，書法，82×109 cm。

《海不辭水故能成其大》，1986 年，書法，68×68cm。

《三思而後行》，1991 年，書法，69×69cm。

《泰山不辭土故能成其高》，1992 年，書法，69×69cm。

《行欲先人言欲後人》，1992 年，書法，69×69cm。

《山不在高有仙則名》，1993 年，書法，69×69cm。

《仰之彌高》，1993 年，書法，69×138cm。

《今人不見古時月 今月曾經照古人》，1996 年，書法，40×234cm。

《無盡藏》，1997 年，書法，69×138cm。

《對酒當歌人生幾何》，2005 年，書法，69×138×4cm。

《花有清香月有陰》，2005 年，書法，230×25.5×5cm。

《福》，2016 年，書法，17×17.5×1cm。

廖祈羽
1986 年出生於台灣台北，現居台北生活與創作。

《Twinkle series – Elena》，2011 年，單頻道錄像，2 分 45 秒（第 6 版／1AP），依場地尺寸。

廖義孝
1972 年出生於台灣屏東，現居屏東生活與創作。

《鐵人》，2007 年，鐵，55×20×29cm（藍色）、52×34×35cm（綠色）。

劉世芬
1964 年出生於台灣台北，現居台北生活與創作。

《現象書寫 P. 4——小詩人的愛情預言》，1999 年，《婦科學》英文書頁、壓克力、油性粉彩、鉛筆、影印拼貼，18.8×23.5cm。

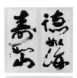

董陽孜
《德如海壽如山》

董陽孜
《三思而後行》

董陽孜
《泰山不辭土故能成其高》

董陽孜
《行欲先人言欲後人》

董陽孜
《山不在高有仙則名》

董陽孜
《仰之彌高》

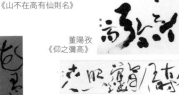

董陽孜
《今人不見古時月 今月曾經照古人》

董陽孜
《無盡藏》

董陽孜
《對酒當歌人生幾何》

董陽孜
《花有清香月有陰》

董陽孜
《福》

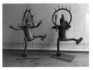

廖義孝
《鐵人》

不良

嗜好。

鄧堯鴻
《另一個亭榭》

鄧堯鴻
《遠近同樂》

鄭亭亭
《The Independent》
（鄭亭亭提供）

鄭亭亭
《Financial Times》
（鄭亭亭提供）

鄭善禧
《十二生肖來報到》

劉鎮洲
1951 年出生於台灣新竹，現居台北生活與創作。

《載》，1995 年，陶土、黑釉、斷熱磚，10×31×15cm。

潘仁松
1966 年出生於台灣新竹，現居台北生活與創作。

《記錄——有洞洞的枯葉》，1991 年，版畫 16/24，25×25cm。

潘羽祐
1976 年出生於台灣台北，現居台北生活與創作。

《竹圍好風光》，2007 年，水墨，12×16cm。

鄧堯鴻
1969 年出生於台灣南投，現居台中生活與創作。

《另一個亭榭》，1997 年，複合媒材，73×57×3.7cm。

《遠近同樂》，1997 年，複合媒材，38×26cm。

鄭亭亭
1985 年出生於台灣台北，現居英國生活與創作。

《The Independent (Occupy wall street, special edition) (5 pages) 'We contain Multitudes'- as far as I see can understand it myself, here's why I brust into tears at the Occupy Wall Street camp.》，2011 年，數位彩色噴墨 1/5，30×40cm。

《London Evening Standard (27 pages) A million young people jobless》，2011 年，數位彩色噴墨 1/5，30×40cm。

《Financial Times (Special Report) (2 pages) Kyoto protocol at risk in Durban》，2011 年，數位彩色噴墨 1/5，30×40cm。

鄭政煌
1965 年出生於台灣台北，現居台北生活與創作。

《無常》，1997 年，版畫／凹凸並用版，124.5×63.5×6cm。

鄭善禧
1932 年出生於福建龍溪，現居台北生活、創作與教學。

《十二生肖來報到》，2002-2013 年，版畫 354/1000，60×45.5cm／件，共十二件。

2002 年《馬一人壽年豐 馬到成功》 2003 年《羊一大羊大祥 豐樂年年》

2004 年《猴一摘桃獻壽》 2005 年《雞一金雞一鳴天下曉》

2006 年《狗一守戶司夜 忠於其務》 2007 年《豬一諸事如意》

2008 年《鼠一逢事有喜》 2009 年《牛一溫朴精勤 倉稟豐盈》

2010 年《虎一虎風振發百業興 壯圖大展迎庚寅》

2011 年《兔一民國百年慶 銀兔大騰進》 2012 年《龍一飛龍在天 國運益昌》

2013 年《蛇一安和樂利 年豐人壽》

盧怡仲

1949 年出生於台灣台北，現居台北生活與創作。

《血書——1999》，1999 年，血、麻布，22.5×15.5cm。

盧明德

1950 年出生於台灣高雄，現居高雄生活與創作。

《迷信的空間》，1991 年，版畫 50/100，78.5×54.5cm。

盧郭杰和

1978 年出生於台灣高雄，現居台北生活與創作。

《2002 年之創作》，2002 年，油畫，22.5×16cm。

盧郭杰和
《2002 年之創作》

蕭勤

1935 年出生於中國上海，現居米蘭與高雄生活與創作。

《1996 年水彩作品》，1996 年，水彩，50×67cm。

蕭達憶

1974 年出生於台灣彰化，現居彰化生活與創作。

《綻放》，2007 年，版畫 2080/2600，29×21cm。

蕭達憶
《綻放》

賴純純

1953 年出生於台灣台北，現居台東與台北生活與創作。

《行雲流水篇》，1991 年，複合媒材（竹紙、顏料），43×93×5.5cm。

《如意》，2002 年，壓克力玻璃，30×9×3.5cm。

《心‧之間》系列，2009 年，壓克力玻璃，13×15×1.2cm／件，共二件。

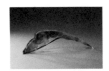

賴純純
《如意》

賴純純
《心‧之間》

薄茵萍

1943 年出生於中國山東，現居台北生活與創作。

《希聲之三》，1987 年，木刻版畫、油彩，31.5×31.5cm／件，共八件。

《脊椎會走樣》，1995 年，攝影 183/500，57×41×1.5cm。

薄茵萍
《脊椎會走樣》

顧重光

1943 年出生於中國重慶，現居台北生活與創作。

《開市大吉》，1982 年，版畫 23/50，19×24cm。

參考文獻

- 非池中藝術網 http://artemperor.tw/artist
- 伊通公園 http://www.itpark.com.tw/friends2
- 竹圍工作室 http://bambooculture.com/2015residentartist/category/12
- 誠品畫廊 https://www.eslitegallery.com/
- 非常廟藝文空間 https://www.vtartsalon.com/
- 視覺藝術聯盟台灣當代藝術資料庫 http://tcaaarchive.org
- 財團法人中華民國帝門藝術教育基金會 https://www.deoa.org.tw/art_database.php
- 台北市立美術館典藏 https://www.tfam.museum/
- 在地實驗 http://archive.etat.com
- 台灣陶藝網 http://ccatccat.myweb.hinet.net/
- 全球藝術教育網 https://www.gnae.world/
- 中華民國國際版畫雙年展 http://printbiennial.ntmofa.gov.tw/
- 台中市美術家資料館 http://www.art.tcsac.gov.tw/
- 〈台灣美術環境生態的鳥瞰〉，倪再沁哪裡工廠 https://artlab.tian.yam.com/posts/28421909
- 〈藝術家畫廊 Taipei's Oldest Membership Art Gallery〉, Taiwan Today, May 01, 1985. https://taiwantoday.tw/news.php?unit=20,29,35,45&post=25426
- 〈席德進──華登醫生肖像〉，蘇富比 2014 二十世紀中國藝術拍賣會 http://www.sothebys.com/zh/auctions/ecatalogue/lot.5052.html/2014/20th-century-chinese-art-hk0534
- 〈天母工作室、李亮一和你〉 http://leoleeart.blogspot.tw/2008/07/blog-post.html
- 〈不被市場左右的「伊通公園」、「二號公寓」和「邊陲文化」〉，簡丹，《自立早報》，1992.5.01。http://www.itpark.com.tw/archive/article_list/19
- 〈三個城市裡的五張星狀地圖──尋找台灣現象藝術替代空間〉，王錦華，《破報》，1996。http://www.itpark.com.tw/archive/article_list/23
- 〈藝瘠之壤的活水──春之藝廊〉，高愷珮，《藝術家》雜誌第 451 期（2012.12）。http://www.itpark.com.tw/people/essays_data/739/2165
- 李宜修著，《臺灣當代美術社會發展 1980-2000》，台灣商務印書館，2011.8。
- 〈蕭麗虹：藝術讓我看見在地生命力〉，孫曉彤，《藝術收藏＋設計》第 116 期（2017.5）。